일어나 걸어가라
예수의 힐링 갤러리

일어나 걸어가라
예수의 힐링 갤러리

펴낸날　　초판 1쇄 2022년 10월 10일

지은이　　이하백 · 오윤경
펴낸이　　서용순
펴낸곳　　이지출판

출판등록　　1997년 9월 10일
등록번호　　제300-2005-156호
주소　　03131 서울시 종로구 율곡로6길 36 월드오피스텔 903호
대표전화　　02-743-7661　　**팩스** 02-743-7621
이메일　　easy7661@naver.com
디자인　　박성현
인쇄　　ICAN

값 17,000원

ISBN 979-11-5555-187-5　03650

※ 잘못 만들어진 책은 교환해 드립니다.

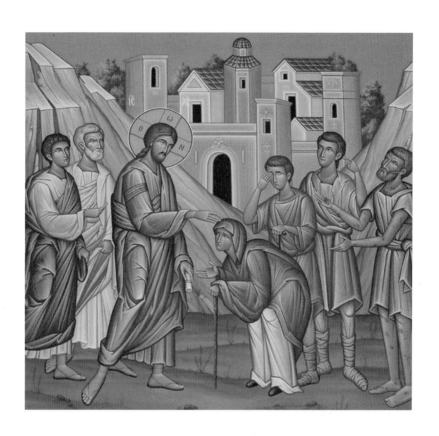

일어나 걸어가라
예수의 힐링 갤러리

이하백 · 오윤경

이지출판

추천의 글

기독교는 기적의 종교입니다. 세상 논리와 경험으로 확인할 수 없기에 오해와 왜곡을 감수하고 있습니다. 그러나 부활과 내세는 신화나 상상의 대상이 아니고 현실이며 약속입니다. 예수님의 기적을 묘사한 미술작품은 예수 그리스도께서 어떻게 인류와 역사에 책임 있는 주인으로 간섭하셨는지를 증언합니다.

인간의 삶이 죽음으로 헛되고 고난으로 탄식하는 것은 예수께서 각 개인에게 현실과 실존으로 도전하시고 진리와 운명에 대하여 물으시기 때문입니다. 성경은 인간 존재의 가치와 운명을 영원한 생명으로 증언합니다. 그 길로 나아갈 때 요구받는 믿음은 이해관계나 논리적 합의를 넘어선 인격과 인격의 관계와 충실함을 말합니다.

저자는 남포교회 집사로 30년 넘게 봉사를 하고 계시고 한양대학교 병원에서 의사로 봉직하셨습니다. 그가 돌본 환자들에게서 생명과 기적을 체험한 것이 이 작품들과 기독교 신앙의 위대함을 나누게 되었습니다. 예수를 믿는 생애란 약속을 붙들고 창조와 부활로 대표되는 기적의 삶을 살아가는 것입니다. 여기 펼쳐진 작품들에서 하나님의 진정성과 인간의 고통에 찾아오시는 그분의 자비와 사랑을 음미하시기 바랍니다.

<div style="text-align: right;">

박 영 선

남포교회 원로목사, 합동신학대학원대학교 석좌교수

</div>

4

추천의 글

　이 책은 발상부터가 색다르고 참신하다. 예수님의 공생애 3년을 명화를 인용해 감동적으로 소개한다. 명화 속에 예수님의 치유 사역을 중심으로 한 공생애를 재현한 것이다. 그분이 지상으로 내려오신 하나님이시며, 우리를 죄에서 해방시키려고 목숨까지 버리셨으며, 죽음을 이기고 부활 승천하신 생명의 주님이라고 소개한다. 아울러 질병을 고치시고 귀신을 몸에서 떠나가게 하신 치유 사역의 궁극적인 목적은 사람들을 죄의 속박에서 해방시켜 하나님 자녀로 삼으시려는 데 있다고 말한다.

　저자는 병을 고치고 귀신을 추방하며 죽은 자들을 살리시는 주제들을 렘브란트나 지오바니와 같은 거장들의 작품을 인용해 격조 높은 해설과 일반인이 놓치기 쉬운 배경까지 자상하게 설명한다. 그리고 그러한 치유를 현대의학의 관점에서 해석함으로써 기적적인 사건들에 대한 이해를 돕는다. 그는 시종일관 육체적 질병과 정신적 질환의 근원적인 원인이 정신과 영적 문제에서 기인한 것이라고 말한다. 이러한 지적은 저자가 한양대 의과대학에서 오랫동안 가르친 교수이기에 신뢰성과 가치를 더한다.

이 책 제1장에서는 예수님의 공생애 사역이 가르치고, 전하며, 고치신 일임을 소개한다. 제2-6장에서는 믿음을 통해서만 치유가 일어나며, 귀신의 영이 떠나고 죽은 자들이 다시 살아났다고 감동적으로 해설하였다. 비록 하나님의 뜻이라 할지라도 사람들의 믿음을 통해서만 실현이 된다는 사실을 강조한 것이다. 제4장과 7장에서는 예수님이 율법을 초월한 안식일의 주인이며, 죽음에서 부활함으로써 사망을 이긴 생명의 주님이라고 말한다. 아울러 주님의 치유는 고통받는 사람들에 대한 사랑에 기인한 것이며, 치유의 궁극적인 목적은 인간의 죄로부터 해방과 하나님 형상의 회복에 있다고 하였다. 따라서 우리에게 자유와 생명을 주시는 성자께 감사와 영광을 돌리며, 그의 복음을 전파하는 삶을 살아야 마땅하다고 권고한다.

진리가 훼손되고 불의가 정의의 행세를 하는 오늘날, 특히 가치관의 형성기에 있는 청소년들에게 인생의 지침서로 이 책을 권한다. 그래서 사람들이 왜 일생 동안 각종 질환과 정신병에 걸려 고통을 당하고 있는지, 그 해결책은 무엇인지, 그리고 궁극적으로는 사람이 사는 목적이 무엇이며, 어떻게 살아야 하는지 성찰하는 지침서로 삼았으면 한다.

임 번 삼
Ph.D 미생물학 박사
전 고려대 객원교수 및 대상그룹 CEO, 한국창조과학회 본부장

추천의 글

하나님의 인도하심으로 국내 외국인 근로자들을 섬기는 쉼터를 열어 무료진료를 시작한 지 벌써 20여 년이 되었습니다. 매주일 훌륭한 의료진들의 헌신으로 셀 수 없는 환자들이 도움을 받았지만 의술로 해결되지 않는 환자들을 위하여서는 그들의 손을 붙잡고 예수님께 기도할 수밖에 없었습니다. 기적의 치유도 나타난 적이 있고 세상을 떠난 사람도 있었습니다. 그런데 신기한 것은 날이 갈수록 제 안에 환자들을 가슴속 깊은 곳에서부터 불쌍히 여기셨던 예수님의 마음이 깊이 이해되기 시작하고 그 마음이 조금씩 자라나는 것을 깨닫게 되는 것이었습니다.

쉼터 초창기에 부부가 봉사에 참여하였고 오랫동안 교류하며 존경하는 이하백 교수의 노력과 신앙 고백인 《일어나 걸어가라 : 예수의 힐링 갤러리》를 읽으면서 예수님의 마음으로 환자들을 대하고 환자들을 위하여 예수님의 치유를 간구하는 이 교수의 신앙 고백을 다시 한번 확인하게 되었습니다. 저 같은 그림의 문외한에게도 생생한 예수님의 치유를 직접 눈으로 보는 감동을 누리게 해 주었습니다. 저 자신에게 더 예수님의 마음으로 일해야 되겠다는 결심을 하게 만든 훌륭한 자극제가 되었습니다.

모쪼록 이 귀한 책이 많은 분들에게 주님의 마음을 경험하는 좋은 계기가 되고, 주님의 마음으로 일하시도록 수시로 격려를 받는 손때 묻은 애장서가 되기를 간절히 기도합니다.

이 승 준
목사, 광주외국인근로자 쉼터

가장 위대한 의사 예수 그리스도

이 책은 신학자의 이야기도 미술사가의 이야기도 아닙니다. 평범한 의사의 삶에서 체험한 사건에서 시작하였으며 위대한 하나님의 존재, 능력, 일하심과 사랑을 깨닫도록 은혜로 주신 것입니다.

새내기 의사 시절 첨단 의료로 해결할 수 없었던 폐 손상을 동반한 COVID-19 감염증과 유사한 '급성호흡곤란증후군ARDS' 등 중환자들이 극적으로 회복될 때마다 가슴이 뜨거워지곤 하였습니다. 연약한 인생을 찾아와 치유하시는 예수 그리스도에 대하여 묵상할수록 궁금증은 점점 커졌습니다. 그 후 크리스천 미술에서 보여 주는 메시아상을 떠올리며 "하나님의 끊임없는 일하심"을 깨닫고 믿는 기쁨이 되었고 이 책을 펴내는 목적이 되었습니다.

예수님 치유 기적의 대부분은 소외된 사람들의 육신적인 면을 넘어 하나님의 거룩한 백성으로 회복시키려는 메시아 사역을 보여 주십니

다. 그 과정에서 수많은 이적을 행하시고 믿음, 용서의 메시지와 안식일의 의미를 통하여 하나님의 영광을 나타내고 사람들을 구원에 이르게 하십니다.

하나님은 화가들이 예수님의 병자 치유 순간을 살아 있는 작품으로 그려내는 데 영적 감동과 능력을 발휘하도록 은혜를 더하십니다. 예수께서 유월절에 예루살렘의 베데스다 못가에 누워 있는 38년 된 전신마비환자를 측은하게 보시고, "네가 낫고자 하느냐" 물으신 후 "일어나 걸어가라"는 말씀만으로 고치시니 구원의 기쁜 소식이 된 것입니다. 이 장면을 묘사한 놀라운 작품은 하나님의 아들 예수 그리스도를 세상의 많은 사람들 앞에 분명하게 드러내어 가슴으로 믿고 하나님 나라의 백성이 되는 역사를 보여 주십니다.

오래전 유럽 알레르기면역학회에 참석하였을 때 일입니다. 런던국립미술관에 특별 전시된 렘브란트의 〈벨사살 왕의 연회〉를 보는 순간, 가슴에 큰 울림이 있었습니다. 그는 인류 역사를 주장하시는 하나님의 심판으로부터 피할 수 없는 비천한 세상 권력의 운명을 탁월하게 그려냈습니다. 그 엄중한 심판의 글자를 석회벽에 쓰시는 하나님의 손가락 묘사는 너무나도 생생하여 제 가슴에 깊이 각인되어 있습니다.

여기 실린 그림들은 인간의 역사 속으로 오신 예수 그리스도가 창조주 하나님의 아들로서 유일한 구원자요 치유자이심을 나타냅니다. 또한 예수 그리스도를 통하여 하나님 백성 된 자의 생명에 개입하시고 목적하시는 하나님 은혜와 사랑을 훌륭하게 전달하고 있습니다.

첨단 과학이 주도하는 이 시대에 우리는 날마다 사탄과 영적 전쟁을 치러야 하고 치열한 삶의 터널을 통과하여야 합니다. 하나님의 열심은 가장 위대한 의사 예수 그리스도를 믿는 자를 부르시어 하나님 나라의 동역자로 재창조하실 것입니다. 그 부르심에 합당한 하나님 자녀로서 예수님을 더 깊이 알아가는 데 도움이 되기를 소망합니다.

이 책을 발간할 수 있도록 국내외에서 귀중한 자료와 정보를 제공해 주신 여러분께 깊은 감사를 드립니다. 아울러 책을 펴내는 데 정성을 쏟아 준 이지출판사 서용순 대표님께 고마움을 전합니다.

하나님께만 영광을!
Soli Deo Gloria!

차례

일러두기

● 이 책은 치유를 주제로 한 그림과 성경 말씀으로 구성되어 있습니다.

● 각 장 머리에 주제와 연관된 성경 말씀과 그림을 첨부했습니다.

● 성경 본문은 개역개정판을 인용했습니다.

● 그림은 국외 박물관과 Wikipedia.org 자료를 인용했습니다.

● 외국어 원문 표기는 Google.com 번역을 참고했습니다.

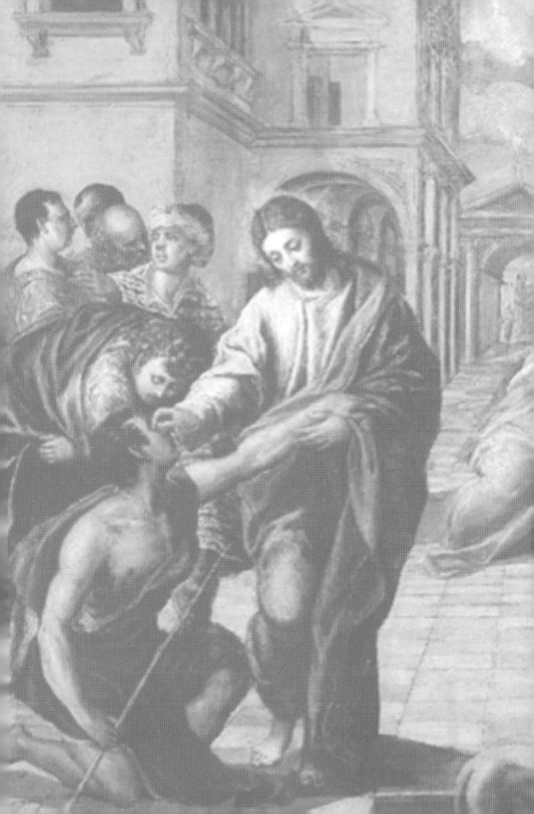

제1장 너희는 나를 누구라 하느냐

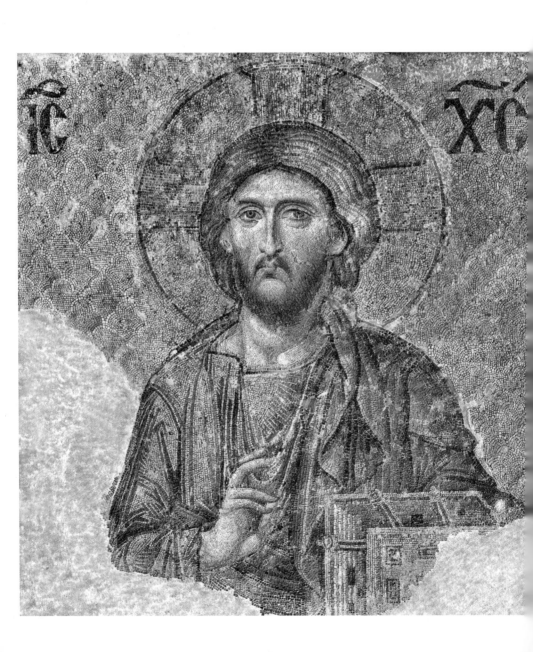

아야 소피아Hagia Sophia의 위층 남쪽 갤러리에 있는 데이시스Deësis 모자이크 〈최후의 심판〉은 배경이 황금색 무늬로 되어 있고, 동정녀 마리아와 세례 요한 사이에 계신 그리스도가 최후의 심판 날에 인류를 위하여 하나님께 자비를 간구하신다.

모자이크에서 깊고 넓은 사랑과 신적인 고귀함이 넘치는 그리스도 부분만 발췌하였다. 그림 위에 적힌 "IC XC"는 전능한 창조자요 구원자요 심판자인 예수 그리스도를 나타내고, 십자가가 달린 후광이 있으며 왼손에 성경을 들고 계신다.

> 1태초에 말씀이 계시니라 이 말씀이 하나님과 함께 계셨으니 이 말씀은 곧 하나님이시니라 2그가 태초에 하나님과 함께 계셨고 3만물이 그로 말미암아 지은 바 되었고 지은 것이 하나도 그가 없이는 된 것이 없느니라 4그 안에 생명이 있었으니 이 생명은 사람들의 빛이라(요 1:1-4)

> 16시몬 베드로가 대답하여 이르되 주는 그리스도시요 살아 계신 하나님의 아들이시니이다 17예수께서 대답하여 이르시되 바요나 시몬아 네가 복이 있도다 이를 네게 알게 하신 이는 혈육이 아니요 하늘에 계신 내 아버지시니라(마 16:16-17)

◀ 〈최후의 심판〉, Deësis 모자이크 그리스도 부분, 12세기, 아야 소피아, 이스탄불, 튀르키예

하나님의 형상대로 사람을 지으셨느니라

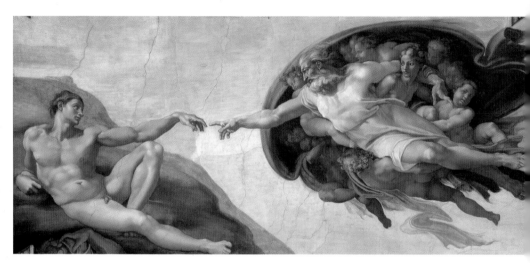

미켈란젤로, 천장화 〈아담의 창조〉 부분, 1508-1512년, 프레스코화, 280×570cm,
시스티나성당, 바티칸, 이탈리아

하나님이 자신의 형상Imago Dei(창 1:26-27)대로 아담을 지으시는(골
3:10; 엡 4:24) 순간을 표현한 미켈란젤로Michelangelo Buonarroti Simoni 1475-1564
의 작품이다. 사람을 창조하심으로써 하나님의 영광을 드러내며 사람
이 피조물을 주관하고 다스리도록 하셨다.

하나님은 거룩하고 장엄한 모습으로 푸토Putto들을 끌어안고 구름처럼 이동하면서 오른손을 아담에게 뻗고 계신다. 아담의 자태는 매혹적으로 보인다. 건축과 조각만 해 오던 미켈란젤로가 처음 그린 프레스코화를 매우 우아하게 표현하였다.

미켈란젤로는 열네 살에 도메니코 기를란다요Domenico Ghirlandaio 1449-1494의 제자가 되었고, 다음해 로렌조 데 메디치를 만나 최고의 석학들에게 철학 신학 인문학 예술 교육을 받았다. 또 그의 천재성과 영감이 더해져 조각과 회화에서 다른 어떤 작가도 묘사하지 못한 인물들을 담아냈다.

미켈란젤로는 성경 말씀(창 1:26-27)과 '아버지의 손가락'을 지칭하는 중세 찬송가 베니 크리에이터 스피리투스Veni Creator Spiritus에서 영감을 받았다고 한다.

26하나님이 이르시되 우리의 형상을 따라 우리의 모양대로 우리가 사람을 만들고 그들로 바다의 물고기와 하늘의 새와 가축과 온 땅과 땅에 기는 모든 것을 다스리게 하자 하시고 27하나님이 자기 형상 곧 하나님의 형상대로 사람을 창조하시되 남자와 여자를 창조하시고(창 1:26-27)

4하나님의 영이 나를 지으셨고 전능자의 기운이 나를 살리시느니라(욥 33:4)

예수님은 가르치고 복음을 전하며 고치시더라

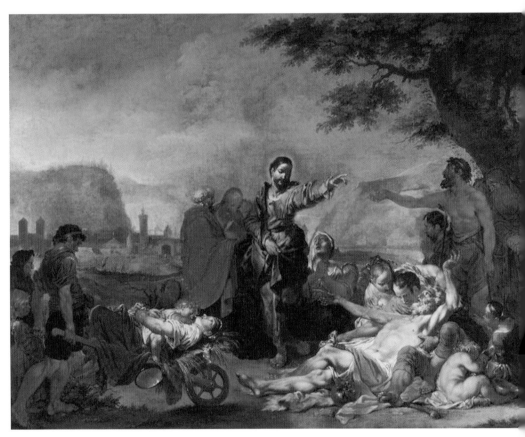

야누아리우스 지크, 〈병자를 고치시는 그리스도〉, 1773년, 캔버스에 유화. 116.9×146.2cm,
맨체스터미술관, 영국

야누아리우스 지크Januarius Zick 1730-1797는 당대 독일 최고의 화가이자 건축가였지만 독일을 떠나 파리, 로마와 바젤에 머물렀으므로 상대적으로 잘 알려지지 않았다.

지크는 리듬과 움직임을 매우 다양하게 나타냈다. 중앙에 서 있는 예수 그리스도 뒤에 후광이 보이고, 오른쪽에 있는 사람을 향해 팔을 길게 뻗어 치유의 능력을 행하신다.

그림 오른쪽 아래 땅바닥에 누워 있는 어린이와 많은 병자들이 그리스도를 둘러싸고 있다. 왼쪽 남자는 예수께서 도착하기 전에 병든 사람과 이미 죽어가는 사람을 나무 수레에 밀어넣고 있다.

23예수께서 온 갈릴리에 두루 다니사 그들의 회당에서 가르치시며 천국 복음을 전파하시며 백성 중의 모든 병과 모든 약한 것을 고치시니 24그의 소문이 온 수리아에 퍼진지라 사람들이 모든 앓는 자 곧 각종 병에 걸려서 고통 당하는 자, 귀신 들린 자, 간질하는 자, 중풍병자들을 데려오니 그들을 고치시더라(마 4:23-24)

18주의 성령이 내게 임하셨으니 이는 가난한 자에게 복음을 전하게 하시려고 내게 기름을 부으시고 나를 보내사 포로된 자에게 자유를, 눈먼 자에게 다시 보게 함을 전파하여 눌린 자를 자유롭게 하고 19주의 은혜의 해를 전파하게 하려 하심이라 하였더라(눅 4:18-19)

예수님은 섬기러 오신 메시아이시다

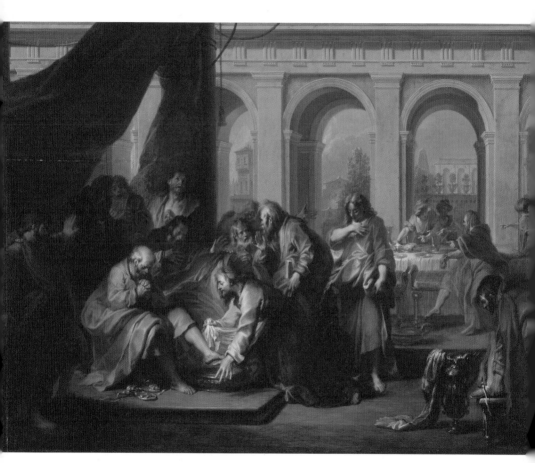

니콜라 베르땡, 〈제자들의 발을 씻어 주시는 그리스도〉, 1720-1730년, 목판에 유화, 49.5×72.1cm, 시카고미술연구소, 미국

니콜라 베르땡Nicolas Bertin 1667-1736은 베드로의 발을 씻어 주시는 지극한 사랑과 겸손한 예수 그리스도를 묘사하기 위하여 커다란 검은 휘장과 조명으로 연극적인 분위기를 도입하였다. 제자들의 놀라움, 당혹함과 벅찬 감정을 제스처와 표정으로 실감나게 나타냈다.

예수께서 최후의 만찬 직후 무릎을 굽히고 발을 씻어 주실 때 베드로는 사양하다가 발을 내밀면서 어찌할 바를 모르고 앉아 있다. 그리스도께서는 수건을 두르고 부드럽게 씻어 주신다. 다른 제자들은 그저 바라볼 뿐, 앞으로 펼쳐질 사건에 대하여 알아차리지 못한다. 오른쪽에 있는 유다는 신발끈을 풀고 탁자 위에는 돈지갑이 놓여 있다. 이는 가룟 유다의 배신을 떠올리게 하는 상징적인 묘사다.

43너희 중에는 그렇지 않을지니 너희 중에 누구든지 크고자 하는 자는 너희를 섬기는 자가 되고 44너희 중에 누구든지 으뜸이 되고자 하는 자는 모든 사람의 종이 되어야 하리라 45인자가 온 것은 섬김을 받으려 함이 아니라 도리어 섬기려 하고 자기 목숨을 많은 사람의 대속물로 주려 함이니라(막 10:43-45)

10예수께서 이르시되 이미 목욕한 자는 발밖에 씻을 필요가 없느니라 온 몸이 깨끗하니라 너희가 깨끗하나 다는 아니니라 하시니 11이는 자기를 팔 자가 누구인지 아심이라 그러므로 다는 깨끗하지 아니하다 하시니라(요 13:10-11)

하나님의 손가락이 벽에 글자를 쓰신다

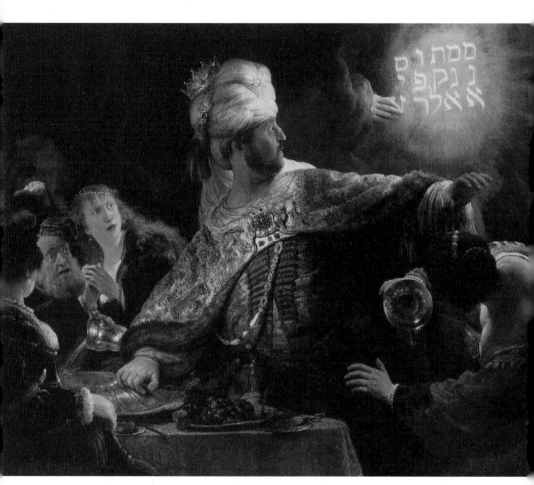

렘브란트 반 레인, 〈벨사살 왕의 연회〉, 1635년경, 캔버스에 유화, 168×209cm, 런던국립미술관, 영국

벨사살^{Belshazzar}을 심판하시는 하나님의 임재를 그린 작품이다. 방 전체를 비추는 밝은 빛은 하나님의 영광을 상징하고 있다(출 33:18-23). 금빛 망토, 거대한 터번과 왕관으로 장식한 벨사살과 등장 인물들을 빼어난 솜씨로 묘사했다.

연회가 무르익을 무렵 손가락이 갑자기 나타나 석회벽에 써 내려가는 황금빛 글자를 보는 순간, 사람들은 겁에 질려 눈이 휘둥그레지며 입을 딱 벌리고 공포에 휩싸인다. 벨사살의 오른손은 탁자 위 은그릇에, 왼손은 이 상황을 피하려는 듯 들어올리고 있다. 오른쪽 여인이 너무 놀라 포도주 잔을 떨어뜨리는 제스처도 흥미롭다.

⁵그 때에 사람의 손가락들이 나타나서 왕궁 촛대 맞은편 석회벽에 글자를 쓰는데 왕이 그 글자 쓰는 손가락을 본지라 ⁶이에 왕의 즐기던 빛이 변하고 그 생각이 번민하여 넓적다리 마디가 녹는 듯하고 그 무릎이 서로 부딪친지라 ⁷왕이 크게 소리 질러 술객과 갈대아 술사와 점쟁이를 불러오게 하고 바벨론의 지혜자들에게 말하되 누구를 막론하고 이 글자를 읽고 그 해석을 내게 보이면 자주색 옷을 입히고 금사슬을 그의 목에 걸어 주리니 그를 나라의 셋째 통치자로 삼으리라 하니라 ⁸그 때에 왕의 지혜자가 다 들어왔으나 능히 그 글자를 읽지 못하며 그 해석을 왕께 알려 주지 못하는지라 ⁹그러므로 벨사살 왕이 크게 번민하여 그의 얼굴빛이 변하였고 귀족들도 다 놀라니라……… ²²벨사살이여 왕은 그의 아들이 되어서 이것을 다 알고도 오히려 마음을 낮추지 아니하고 ²³도리어 자신을 하늘의 주재보다 높이며 그의 성전 그릇을 가져다가 왕과 귀족들과 왕후들과 후궁들이 다 그것으로 술을 마시고 왕이 또 보지도 듣지도 알지도 못하는 금, 은, 구리, 쇠와 나무, 돌로 만든 신상들을 찬양하고 도리어 왕의 호흡을 주장하시고 왕의 모든 길을 작정

하시는 하나님께는 영광을 돌리지 아니한지라 24이러므로 그의 앞에서 이 손가락이 나와서 이 글을 기록하였나이다 25기록한 글자는 이것이니 곧 메네 메네 데겔 우바르신이라 26그 글을 해석하건대 메네는 하나님이 이미 왕의 나라의 시대를 세어서 그것을 끝나게 하셨다 함이요 27데겔은 왕이 저울에 달려서 부족함이 뵈었다 함이요 28베레스는 왕의 나라가 나뉘어서 메대와 바사 사람에게 준 바 되었다 함이니이다 하니(단 5:5-28)

예수 그리스도의 사역 지도

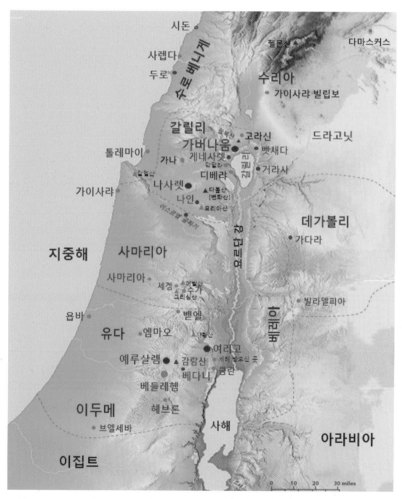

〈예수 그리스도 시대의 이스라엘 지도〉, Wikipedia.org 자료 인용, 참고 : 이원희, 스펙트럼 성서지도, 도서출판 지계석, 2006

제2장 믿음으로 하나님을 기쁘시게 하라

프랑수아 부셰François Boucher 1703-1770는 고전적인 주제를 자연스러운 곡선과 화려한 색상으로 아름답게 나타냈다.

아래 부분은 어두운 밤이며 바다는 거칠다. 베드로는 배에서 내려 물 위를 걸어오시는 예수님을 향하여 물 위를 걸어간다. 그러나 거센 바람, 두려움과 의심에 믿음이 약해져서 물속으로 가라앉는다. 그리스도께서는 그에게 용기를 주시고 구원의 손을 내미시는데 천사들이 내려다보고 있다.

부셰는 베드로가 물에 빠져 허우적거리는 동작을 훌륭하게 표현하여, 우리 인생은 예수님을 의지해야 하는 연약한 존재임을 묘사했다.

25밤 사경에 예수께서 바다 위로 걸어서 제자들에게 오시니 26제자들이 그가 바다 위로 걸어오심을 보고 놀라 유령이라 하며 무서워하여 소리 지르거늘 27예수께서 즉시 이르시되 안심하라 나니 두려워하지 말라 28베드로가 대답하여 이르되 주여 만일 주님이시거든 나를 명하사 물 위로 오라 하소서 하니 29오라 하시니 베드로가 배에서 내려 물 위로 걸어서 예수께로 가되 30바람을 보고 무서워 빠져 가는지라 소리 질러 이르되 주여 나를 구원하소서 하니 31예수께서 즉시 손을 내밀어 그를 붙잡으시며 이르시되 믿음이 작은 자여 왜 의심하였느냐 하시고 32배에 함께 오르매 바람이 그치는지라(마 14:25-32)

◀ 프랑수아 부셰, 〈물 위를 걸으려고 시도하는 베드로〉, 1766년, 캔버스에 유화, 235×170cm, 생루이베르사유성당, 베르사유, 프랑스

가라 네 믿은 대로 될지어다

파올로 베로네세, 〈예수님과 백부장〉, 1575-1580년, 유화, 192×297cm, 프라도미술관, 마드리드, 스페인

로마식 건물이 보이는 무대에 예수님과 백부장을 의도적으로 앞을 보도록 배치했다. 연분홍색 통옷과 차분하고 짙은 파란색 겉옷을 입고 계신 예수님께 백부장이 자기의 종을 고쳐 달라고 무릎 꿇고 간청한다.

두 병사와 한 젊은 시종이 양쪽에서 부축하고 있는 백부장은 그가 높은 지위에 있음을 시사하며, 메시아에 대한 절대 신뢰와 믿음을 나타낸다. 오른쪽에 병사들과 군중이 예수님의 권세에 놀라서 쳐다본다. 예수님 뒤에 서 있는 베드로도 백부장의 믿음에 감탄하면서 똑바로 응시하고 있다. 이제 예수 그리스도께서 백부장의 탁월한 믿음과 경건을 공표하며 그의 집으로 들어가시겠다는 제스처를 밝고 화려한 색으로 정교하게 표현했다.

2어떤 백부장의 사랑하는 종이 병들어 죽게 되었더니 3예수의 소문을 듣고 유대인의 장로 몇을 보내어 오셔서 그 종을 구해주시기를 청한지라 4이에 그들이 예수께 나아와 간절히 구하여 가로되 이 일을 하시는 것이 이 사람에게는 합당하니이다 5그가 우리 민족을 사랑하고 또한 우리를 위하여 회당을 지었나이다 하니 6예수께서 함께 가실새 이에 그 집이 멀지 아니하여 백부장이 벗들을 보내어 가로되 주여 수고하시지 마옵소서 내 집에 들어오심을 나는 감당하지 못하겠나이다 7그러므로 내가 주께 나아가기도 감당치 못할 줄을 알았나이다 말씀만 하사 내 하인을 낫게 하소서 8나도 남의 수하에 든 사람이요 내 아래에도 병사가 있으니 이더러 가라 하면 가고 저더러 오라 하면 오고 내 종더러 이것을 하라 하면 하나이다 9예수께서 들으시고 그를 놀랍게 여겨 돌이키사 따르는 무리에게 이르시되 내가

너희에게 이르노니 이스라엘 중에서도 이만한 믿음은 만나보지 못하였노라 하시더라 [10]보내었던 사람들이 집으로 돌아가 보매 종이 이미 나아 있었더라(눅 7:2-10)

예수께서 산상 설교를 마친 후 가버나움에서 이방인 백부장의 하인을 고치신 기적이 마태복음(마 8:5-13)에도 기록되어 있다. 가버나움은 어업과 상업이 번창한 성읍이며 예수님이 수많은 이적을 베푸신 갈릴리 사역의 중심지다. 이곳 유대인들은 영적 눈이 어두워져 예수께서 행하시는 하나님의 뜻을 깨닫지 못하여 책망을 받았다(사 44:18). 또 그들은 이방인의 거처는 부정하다고 차별하며 배척하였다(요 18:28; 행 10:28).

백부장은 분봉왕 헤롯 안디바스Tetrach Herod Antipas BC 4-AD 37 때 가버나움에 파견된 로마군 100여명을 거느리는 간부였다. 그는 어느 정도 세도를 부릴 수 있는 지위에서 노예와 다름없는 하인의 생명을 존중하였고, 유대 민족에게 사랑과 호의를 베풀었으며, 유대인 회당도 건립하였다고 한다.

예수님이 나병환자를 고치신 소문을 백부장이 듣고 메시아임을 인식하였던 것 같다. 모든 것을 아시는 예수 그리스도께서는 "내가 가서 고쳐 주리라"고 백부장의 탁월한 믿음을 드러내어 공표하셨다.

백부장은 예수 그리스도의 권능을 절대 신뢰하며 하인의 중풍을 먼 곳에서 말씀만으로 고칠 수 있다는 굳은 믿음을 보여 준다. 이로써 예수님이 자기 집에 오시는 것을 감당할 수 없다면서 예수 그리스도 앞에 무릎 꿇어 간청한다. 이에 예수님은 유대인에게 없는 이방인의 뜨거운 믿음을 극찬하신다. 마침내 은혜를 베푸시며 "가라 네 믿은 대로 될지어다"라고 선포하시니 즉시 하인이 나았다고 마태복음에 기록되어 있다(마 8:13).

　이 사람의 중풍은 인간의 능력으로는 해결할 수 없으며 하나님께서 인류 구원의 역사 가운데 은혜로 개입하여 인간의 간구에 응답하시는 메시아 시대의 실현을 나타낸다. 성경은 백부장의 믿음을 본받아 살도록 우리에게 적극 권면하고 있다.

파울로 베로네세 Paolo Veronese 1528–1588, 본명 Paolo Caliari

이탈리아 베로나에서 태어나 베네치아로 옮기면서, 화려한 색감과 정교한 구도를 자랑하는 '베네치아화파'의 대표적 화가 티치아노와 틴토레토에게 큰 영향을 받아 프레스코화와 유화로 인기를 누렸다. 거칠고 과감한 붓 터치로 '최고의 컬러리스트'라는 명성을 얻었으며, 밝고 풍부한 색채로 자연주의 스타일의 사실적인 장식화를 주로 그렸다. 그의 주요 작품으로는 〈박사들 사이의 그리스도〉, 〈가나의 혼인 잔치〉, 〈레위인 집의 향연〉 등이 있다.

네 믿음이 너를 구원하였느니라

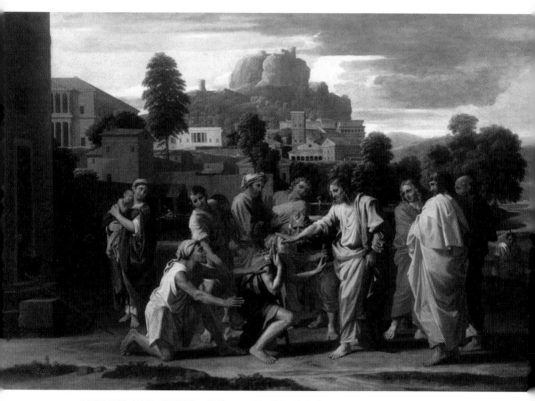

니콜라 푸생, 〈여리고의 맹인을 고치심〉, 1650년, 캔버스에 유화, 119×176cm, 루브르박물관, 파리, 프랑스

군중 가운데 서 계신 그리스도는 여리고성 입구 어귀에서 무릎 꿇고 있는 눈먼 사람을 고치신다. 두 번째 장님도 무릎을 꿇었으며 구경꾼들이 둘러싸고 있다. 베드로, 야고보와 요한은 기적의 순간을 유심히 바라본다. 예수님께서는 권능의 오른손으로 장님의 눈을 만지심으로써 세상의 빛이신 그리스도와 맹인 사이를 밝게 나타내어 그의 눈이 영적으로 완전히 회복되었음을 간접적으로 표현하였다.

멀리 보이는 로마식 성곽과 푸른 하늘은 하나님께 영광과 감사의 메시지를 전달하는 것으로 보인다.

46그들이 여리고에 이르렀더니 예수께서 제자들과 허다한 무리와 함께 여리고에서 나가실 때에 디매오의 아들인 맹인 거지 바디매오가 길에 앉았다가 47나사렛 예수시란 말을 듣고 소리 질러 이르되 다윗의 자손 예수여 나를 불쌍히 여기소서 하거늘 48많은 사람이 꾸짖어 잠잠하라 하되 그가 더욱 크게 소리 질러 이르되 다윗의 자손이여 나를 불쌍히 여기소서 하는지라 49예수께서 머물러 서서 그를 부르라 하시니 그들이 그 맹인을 부르며 이르되 안심하고 일어나라 그가 너를 부르신다 하매 50맹인이 겉옷을 내버리고 뛰어 일어나 예수께 나오거늘 51예수께서 말씀하여 이르시되 네게 무엇을 하여 주기를 원하느냐 맹인이 이르되 선생님이여 보기를 원하나이다 52예수께서 이르시되 가라 네 믿음이 너를 구원하였느니라 하시니 그가 곧 보게 되어 예수를 길에서 따르니라(막 10:46-52)

예수님이 베레아 지방에서 요단강을 건너 예루살렘으로 향하는 도중에 강 서쪽 연안의 가장 오래된 성읍 여리고에 이르러 맹인 바디매오를 고치셨다(마 20:29-34; 눅 18:35-43). 이곳은 바다 면보다 낮은 오아시스가 있고 비교적 비옥한 땅이며, 세리장 삭개오를 구원해 주신 지역이다. 거지 맹인 아버지와 아들의 눈먼 원인은 환경과 위생 상태가 열악하고 의학적으로 발달하지 않은 시대에 영양실조에 의한 백내장으로 추정되며, 감염 또는 외상과 선천성 실명 가능성도 있다.

예수님의 치유에 대한 소문을 듣고 많은 군중이 몰려오고 있었다. 그때 길가에 앉아 있던 맹인 디매오의 아들 바디매오는 육신의 눈은 안 보이지만 영의 눈으로 세상에 오신 메시아를 직감하며 "다윗의 자손이여"라고 반복하여 소리친다(렘 33:3). 그러나 일반 군중은 나사렛 예수를 다만 평범한 선지자로 알고 있으며 "잠잠하라" 하고 그를 꾸짖는다. 그렇지만 그는 굳은 믿음으로 크게 간구하며 거지 옷을 벗어 버리고 새 사람이 되도록 그리스도의 긍휼과 자비를 호소한다 (엡 4:17-24).

그리스도는 세상에 빛과 생명으로 오셔서(요 1:4) 눈뜨기를 바라는 그의 소원을 이미 알고 계신다. 따라서 그에게 먼저 필요한 것은 금전이나 양식이 아니라 죄로 말미암아 어두워진 세상에 그리스도의 복음의 빛을 보는 영적 시력의 회복임을 깨닫게 하신 것이다.

예수님은 여리고로 향한 발걸음을 멈추고 "네 믿음이 너를 구원하였느니라"는 최고의 찬사만으로 생명의 빛을 되찾아 주신다. 이에 대하여 마태복음에는 권능의 손으로 눈을 부드럽게 만져 시력을 회복시키신 예수님의 치유 행위가 기록되어 있다.

이 사건은 죄로 말미암아 하나님을 떠난 눈먼 자가 가나안으로 진군하기 전에 거쳐 가야 하는 저주 받은 땅 여리고에서 구원받는 과정을 나타낸다. 이제 영적 시력이 회복된 그는 세상을 구속하려고 오신 메시아의 증인이요, 하나님 나라의 새 사람이 되었다. 그러므로 죄인은 예수 그리스도께 나아와 옛사람을 벗어 버릴 때 의와 진리의 새 사람이 될 수 있음을 보여 준다(엡4:22-24).

니콜라 푸생 Nicolas Poussin 1594-1665

프랑스 노르망디에서 태어난 그는 밝은 색채와 뚜렷한 윤곽, 입체적인 구성으로 프랑스 고전주의 미술을 주도했다. 그는 파리에서 10년 간 수학한 후 주로 로마에서 활동했다. 그의 작품은 차분하고 조용한데 강력한 메시지를 준다. 당시 바로크 양식의 미술이 유행했으나 병상 생활 이후 후반기에는 구약 성경, 신화와 역사적 주제의 풍경화를 선호하였다. 주요 작품은 〈성 에라스무스의 순교〉, 〈물에서 구조되는 모세〉, 〈예루살렘의 멸망〉, 〈솔로몬 재판〉 등이 있다.

딸아 믿음이 너를 구원하였으니

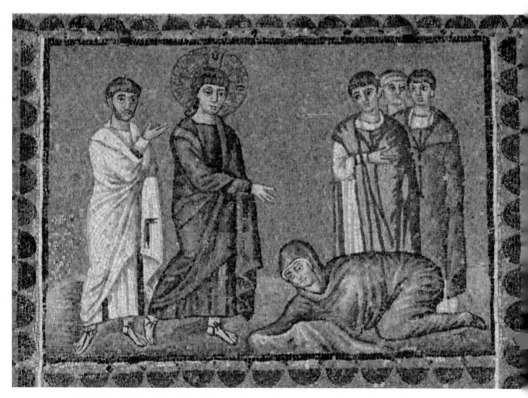

작자 미상, 〈혈루증 여인의 치유〉, 6세기, 모자이크, 100×136cm, 성아폴리나레누오보대성당, 라벤나, 이탈리아

이 작품은 성아폴리나레누오보대성당 왼쪽 벽에 있는 예수님의 기적과 비유를 그린 13개 모자이크 중 하나다. 수염이 없는 젊은 그리스도께서 행하신 혈루증 여인의 치유 과정을 압축해 나타냈다. 앞으로 내민 여인의 손이 가리워진 것은 감히 닿을 수 없는 예수 그리스도를 표현한 것이다. 그러나 하나님의 능력이 이미 당신에게서 나간 것을 아시고 그 여인의 믿음을 공표하려고 확인하신다. 그때 예수님의 발 앞에 엎드려 고백하는 여인의 신실한 믿음을 기쁘게 받으시고, 그리스도의 일하심과 군중의 시선을 표현한 깔끔하고 함축성 있는 작품이다.

예수님은 가련한 여인의 겸손하며 흔들리지 않는 믿음을 보시고 불쌍히 여겨 오른손을 내미시는데, 여인은 예수님을 향해 아직 엎드린 채 그대로 있다. 여인은 오랫동안 투병하여 육체적 영적으로 지치고 창백한 모습이며, 흑갈색 옷은 거의 죽음에 가까이 이른 것처럼 보인다. 세상의 빛 되신 그리스도께서 머리의 광채를 비추며 여인에게 성큼 다가가신다. 손가락을 넓게 펴서 복을 주시는 메시아의 손끝에서 솟아나는 에너지는 강건한 삶으로 회복시킨다.

예수님 오른편에 서 있는 한 제자는 예수님의 옷단을 만진 자가 저 여인이라고 손을 들어 가리키지만, 그리스도는 엎드린 여인을 보고 더 이상 알려고 하지 않으신다. 오른쪽에 있는 군중은 기적을 보며 동정과 의심의 눈초리를 보내고 있다.

²⁵열두 해를 혈루증으로 앓아 온 한 여자가 있어 ²⁶많은 의사에게 많은 괴로움을 받았고 가진 것도 다 허비하였으되 아무 효험이 없고 도리어 더 중하여졌던 차에 ²⁷예수의 소문을 듣고 무리 가운데 끼어 뒤로 와서 그의 옷에 손을 대니 ²⁸이는 내가 그의 옷에만 손을 대어도 구원을 받으리라 생각함일러라 ²⁹이에 그의 혈루 근원이 곧 마르매 병이 나은 줄을 몸에 깨달으니라 ³⁰예수께서 그 능력이 자기에게서 나간 줄을 곧 스스로 아시고 무리 가운데서 돌이켜 말씀하시되 누가 내 옷에 손을 대었느냐 하시니 ³¹제자들이 여짜오되 무리가 에워싸 미는 것을 보시며 누가 내게 손을 대었느냐 물으시나이까 하되 ³²예수께서 이 일 행한 여자를 보려고 둘러 보시니 ³³여자가 자기에게 이루어진 일을 알고 두려워하여 떨며 와서 그 앞에 엎드려 모든 사실을 여쭈니 ³⁴예수께서 이르시되 딸아 네 믿음이 너를 구원하였으니 평안히 가라 네 병에서 놓여 건강할지어다(막 5:25-34)

예수께서 12년 동안 혈루증을 앓는 절망적인 여인을 고치신 사건은 공관복음(눅 8:42-48, 마 9:20-22)에 나란히 기록되어 있다. 혈루증은 여성의 비정상적인 자궁출혈을 말하며, 현재에는 자궁내막염, 근종, 암, 유산후유증 또는 비기능성 자궁출혈Dysfunctional uterine bleeding 등 대부분 원인을 찾아내어 적절하게 치료할 수 있다.

그 당시 의료 수준으로 혈루증은 치료하기 어려운 병이었다. 더구나 여인의 하혈은 하나님과 인간을 분리하는 죄를 의미하였다. 유대 율법에서 혈루증을 앓는 여인은 부정하고(레 15:19-33) 그를 만진 자도 부정하게 여겼다.

예수께서 회당장 야이로의 죽은 딸을 살리려고 가버나움으로 가시는 길이었다. 여인은 예수님의 병고침에 대한 소문을 듣고 예수님의 옷술에 손을 대기만 해도 그리스도와 연결되어 나을 것이라는 다소 미신적인 믿음을 가지고 달려왔다. 수많은 군중을 헤치고 나와 그분의 옷술에 손을 대니 모든 부정함을 예수께서 수용하시므로(사 53:4; 마 8:17) 여인의 육신과 영혼이 회복되는 순간이다. 예수님은 '딸'이라고 부르며 믿음을 칭찬하고 평안과 건강을 되찾아 주신다.

우리는 세상을 살아가는 동안 여러 원인에 의해 질병을 얻게 된다. 하나님은 당신 자녀들이 건강하고 행복하게 살기를 원하시며, 의료인을 통해 회복되도록 바라신다. 그러나 이 여인처럼 의사들이 고치지 못하는 질병도 있다. 이때 예수 그리스도께 나오면 메시아의 놀라운 치유 능력과 사랑을 깊이 깨달을 수 있다. 인술도 하나님이 허락하시는 능력에서 나오는 것이므로 의료인은 하나님 일하심과 인간의 믿음을 연결하는 귀한 역할을 감당해야 한다.

믿음이 크도다 네 소원대로 되리라

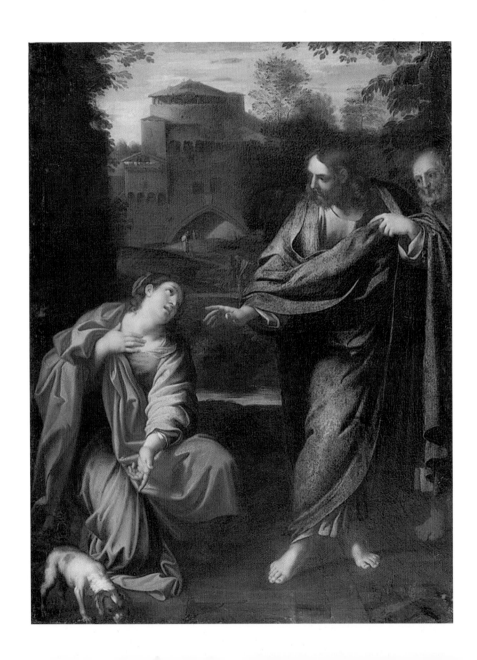

카라치는 예수 그리스도의 단호한 표정과 제스처 그리고 여인의 측은한 표정과 동작을 절묘하게 대비시켜 성경 메시지를 완벽하게 전달하고 있다. 이 여인은 자존심을 내려놓고 부스러기 은혜라도 베풀어 주실 것을 그리스도께 간곡하게 호소한다. 예수님은 당신의 권능을 절대 신뢰하도록 이끄시며 믿음을 공표하는 순간 여인의 딸은 완전히 회복된다.

예수님은 녹색 겉옷을 두르시고 여인의 믿음을 칭송하면서 우리에게 그러한 믿음이 있느냐고 물으신다. 여인은 발 밑에 있는 개와 같이 비천한 신분이지만, 그리스도의 자비와 긍휼에 대해 영광을 돌리며 황색 겉옷은 그림 전체 색조에 은은한 통일감을 이끌어 낸다.

여인에 대한 메시아의 계획을 미처 감지하지 못하고 돌려보낼 것을 아뢰던 베드로는 덤덤한 표정으로 치유 현장을 바라본다. 카라치는 예수님과 여인의 화려한 옷주름으로 예술적 역량을 마음껏 발휘하여 자연스럽고 아름답게 표현했다. 은혜를 간구하는 여인의 믿음을 보시고 구원을 베푸시는 그리스도의 권능과 사랑이 한층 더 돋보인다.

◀ 안니발레 카라치, 〈그리스도와 가나안 여인〉, 1600년, 캔버스에 유화, 255×196cm, 파르마미술관, 산파올로, 이탈리아

²¹예수께서 거기서 나가사 두로와 시돈 지방으로 들어가시니 ²²가나안 여자 하나가 그 지경에서 나와서 소리 질러 이르되 주 다윗의 자손이여 나를 불쌍히 여기소서 내 딸이 흉악하게 귀신 들렸나이다 하되 ²³예수는 한 말씀도 대답하지 아니하시니 제자들이 와서 청하여 말하되 그 여자가 우리 뒤에서 소리를 지르오니 그를 보내소서 ²⁴예수께서 대답하여 이르시되 나는 이스라엘 집의 잃어버린 양 외에는 다른 데로 보내심을 받지 아니하였노라 하시니 ²⁵여자가 와서 예수께 절하며 이르되 주여 저를 도우소서 ²⁶대답하여 이르시되 자녀의 떡을 취하여 개들에게 던짐이 마땅하지 아니하니라 ²⁷여자가 이르되 주여 옳소이다 마는 개들도 제 주인의 상에서 떨어지는 부스러기를 먹나이다 하니 ²⁸이에 예수께서 대답하여 이르시되 여자여 네 믿음이 크도다 네 소원대로 되리라 하시니 그 때로부터 그의 딸이 나으니라(마 15:21-28)

예수님이 이방인 지역 두로와 시돈을 찾아가 가나안 여인의 귀신 들린 딸을 치유하신 사건이다. 이 여인은 그리스도에 대한 소문을 듣고 예수님 발 아래 엎드렸다(막 7:24-30). 당시 가나안 지역은 비교적 부유하며 바알과 아세라 숭배가 성행하였고, 알렉산더 왕에 의하여(B.C. 333) 헬라 문화의 땅이 되었다. 가나안 여인은 수로보니게인 Syrophoenician의 후예로서 이방신을 섬김으로 유대인들은 개와 같이 경멸의 대상으로 취급하였다.

그리스도에 대한 소문을 들어온 여인은 자기 자신이 아무것도 행할 수 없는 인생임을 자각하고 오직 예수 그리스도만이 흉악한 귀신을 쫓아낼 수 있는 메시아로 믿은 것이다. 그는 예수님께 "주여 다윗의

자손이여" 하고 큰 소리로 은혜와 자비와 긍휼을 간청한다(렘 33:3). 여인의 간구와 인내에도 예수님이 침묵하심은 거절이 아니라 이스라엘에게 약속된 구원을 위하여 오셨다는 냉정한 말씀으로 여인의 믿음을 연단하시어 장성한 분량까지 성숙하게 하신다.

이 기적은 세상에 오신 메시아로서 이스라엘을 넘어서 온 세상에 구원의 문을 활짝 열어 놓으셨음을 알리고 있다. 하나님께서 택하신 이스라엘이 정체성을 깨닫지 못하고 메시아를 배척하는 어리석음과 이방 여인의 믿음이 분명하게 대조된다. 그 믿음을 극찬하며 기쁘게 응답하셔서 복음의 전파는 오히려 이방인들에게 확장되었다. 이로써 이스라엘로 시기나게 하시고 하나님의 인류 구원에 대한 영원한 계획을 성취하는 위대한 역사가 이루어진다(롬 11:11-12). 또 이 여인의 믿음은 세속적인 문화에 묻혀 살아가는 우리의 영혼을 깨우는 표적이 된다(히 2:4).

안니발레 카라치 Annibale Carracci 1560-1609

카라치는 이탈리아 볼로냐의 미술가 가문에서 가장 재능 있는 화가였다. 35세 무렵 로마로 이주한 그는 정제된 자연주의 양식을 추구하였으며, 파르네세 궁전 천장에 프레스코 누드화를 10년간 그렸다. 솔직하고 명확한 양식을 추구하였고 풍경화에서도 새로운 경향을 개발하여 17세기 바로크 회화의 기초가 되는 영감을 주었다.

작은 자야 일어나 집으로 가라

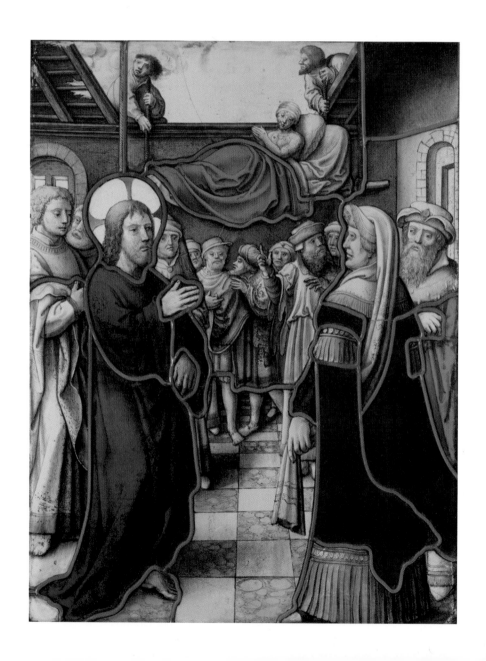

푸른색 옷을 입은 예수님은 제자를 동반하고 젊은 마비환자에게 이미 죄사함을 선언하여 자유롭게 된 영혼을 위로하신다. 이어 "생명과 자유를 누리며 집으로 가라" 하고 명령하시니 그의 생명이 회복되는 순간이다. 그러나 그림 반대편에 서 있는 서기관이 쏟아내는 비난을 호되게 꾸짖으신다.

오른쪽에 자주색 옷을 입고 있는 서기관이 신성 모독이라고 비웃는 표정과 교만한 자세를 예수님이 오른손으로 지적하고 책망하는 모습은 매우 인상적이다. 모여 있는 군중도 수군거리며 깜짝 놀란다. 지붕은 여전히 뚫려 있고, 침상 위에 누워 있는 병자의 평화로운 모습과 덮고 있는 담요는 따뜻하고 건강한 에너지를 표현했다.

[1]수 일 후에 예수께서 다시 가버나움에 들어가시니 집에 계시다는 소문이 들린지라 [2]많은 사람이 모여서 문 앞까지도 들어설 자리가 없게 되었는데 예수께서 그들에게 도를 말씀하시더니 [3]사람들이 한 중풍병자를 네 사람에게 메워 가지고 예수께로 올새 [4]무리들 때문에 예수께 데려갈 수 없으므로 그 계신 곳의 지붕을 뜯어 구멍을 내고 중풍병자가 누운 상을 달아 내리니 [5]예수께서 그들의 믿음을 보시고 중풍병자에게 이르시되 작은 자야 네 죄사함을 받았느니라 하시니 [6]어떤 서기관들이 거기 앉아서 마음에 생각하기를 [7]이 사람이 어찌 이렇게 말하는가 신성 모독이로다 오직 하나님 한 분 외에는 누가 능히 죄를 사하겠느냐 [8]그들이 속으로 이렇게 생각하는 줄을 예수께서 곧 중심에 아시고 이르시되 어찌하여 이것을 마음에 생각

◀ 얀 롬부츠, 〈가버나움에서 마비환자를 고치시는 예수〉, 16세기, 스테인드글라스, 66×49.2cm, 메트로폴리탄미술관, 르벤, 벨기에

하느냐 9중풍병자에게 네 죄사함을 받았느니라 하는 말과 일어나 네 상을 가지고 걸어가라 하는 말 중에서 어느 것이 쉽겠느냐 10그러나 인자가 땅에서 죄를 사하는 권세가 있는 줄을 너희로 알게 하려 하노라 하시고 중풍병자에게 말씀하시되 11네게 이르노니 일어나 네 상을 가지고 집으로 가라 하시니 12그가 일어나 곧 상을 가지고 모든 사람 앞에서 나가거늘 그들이 다 놀라 하나님께 영광을 돌리며 이르되 우리가 이런 일을 도무지 보지 못하였다 하더라(막 2:1-12).

예수님이 가버나움에서 젊은 사지마비환자Paralytic boy로 추정되는 병자를 고친 기록이 공관복음에 있다(마 9:1-8; 눅 5:17-26). 마비Paralysis는 신경손상에 의해 팔다리와 얼굴 등 근육운동기능이 떨어지거나 감각을 잃기도 한다. 원인은 척수손상이 가장 흔하며, 뇌혈류 이상에 의한 중풍stroke 뇌졸중과 신경계 질환들이다. 뇌졸중에서는 반대측 마비와 언어장애가 나타난다. 따라서 골든 타임 4시간 내 전문 치료가 필요하다.

당시 유대인들은 질병이 죄와 연관있다고 믿었으며, 그 마을 사람들의 믿음으로 젊은 마비환자의 침상을 메고 예수님께 왔다. 사람들로 붐비는 집 안에 들어갈 수가 없어 지붕을 뜯고 침상을 달아 내렸다. 예수님은 그들의 믿음을 보고 메시아로서 세상에 오셔서 하나님 나라가 임하였음을 선포하셨다.

유대 종교 지도자들은 하나님의 아들을 알아보지 못하고(사 6:9) 하나님만이 가능한 죄사함을 신성 모독이라고 단정한다. 그들은 단지 증거 없는 죄사함보다 눈으로 확인할 수 있는 치유가 더 힘들다고 믿었다. 예수님은 이미 죄사함을 받은 병자에게 "일어나 생명의 세계로 가라"고 명령하시니 온전히 회복되고, 사람들은 하나님께 영광을 돌리며 "예수님은 하나님이시다"라고 증거한다. 메시아 시대에 사랑과 중보기도(약 5:15)는 하나님이 구원과 기적을 행하시는 은혜를 입게 된다. 이 기적은 예수께서 죄를 사하는 권세를 지닌 하나님의 아들 메시아이심을 알리고 있다.

얀 롬부츠 Jan Rombouts The Elder 1480-1535

벨기에 루벤에서 태어나 활동한 유리화가. 이 작품은 예수님의 생애를 다룬 스테인드글라스 열두 장면 세트 중 하나다. 대표작은 〈솔로몬의 심판〉과 〈십자가에 못박히심에 대한 준비〉 등이다.

스테인드글라스

착색된 작은 유리 조각으로 만든 전통적인 예술 작품이다. 당시 대부분 문맹인 대중에게 성경 이야기를 설명하는 그림 형식으로 중세 시대에 절정을 이루었다. 유리는 용융 상태에서 금속 산화물 분말 또는 미분 금속을 첨가하여 착색하는데, 기술이 발전하여 구리 산화물은 녹색 또는 청록색을, 코발트는 진한 파란색을, 금은 적포도주색을 나타낸다.

너희 몸을 제사장들에게 보이라

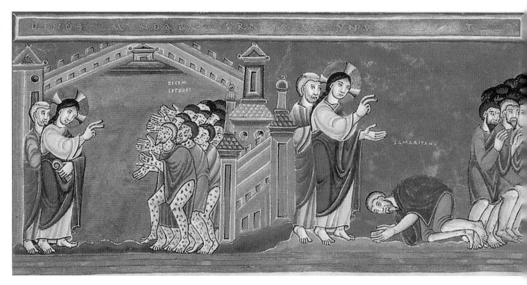

작자 미상, 〈나병환자 열 명을 고치시는 그리스도〉, 1030-1050년, 코덱스 아우레우스, 게르만내셔널 뮤지엄, 뉘른베르그, 독일

중세 성벽을 배경으로 한 이 작품은 동영상처럼 이어지는 스토리를 보여 준다. 다양한 머리 색깔과 표정이 살아 있고 유난히 크게 그린 손이 눈에 띈다. 예수께서 검지와 중지를 길게 펴서 나병환자 열 명을 치유하시는 간결하면서 의미심장한 메시지를 전달한다.

왼쪽은 나병환자 열 사람이 모두 예수 그리스도의 은혜를 간청하는 모습이다. 머리에 광채가 나는 메시아는 나병환자들을 불쌍히 여겨 성령의 능력으로 완전하게 고쳐 주신다.

오른쪽은 깨끗하게 치유된 나병환자 열 명 중 사마리아인 한 사람만이 예수님 발 앞에 엎드려 감사드리고 있다. 그의 믿음을 기쁘게 보시고 "일어나 가라" 하고 명령하신다. 그러나 동시에 치유받은 유대인 아홉 사람은 예수님에게 감사하거나 하나님께 영광을 돌리지 않고 가버렸다.

11예수께서 예루살렘으로 가실 때에 사마리아와 갈릴리 사이로 지나가시다가 12한 마을에 들어가시니 나병환자 열 명이 예수를 만나 멀리 서서 13소리를 높여 이르되 예수 선생님이여 우리를 불쌍히 여기소서 하거늘 14보시고 이르시되 가서 제사장들에게 너희 몸을 보이라 하셨더니 그들이 가다가 깨끗함을 받은 지라 15그 중의 한 사람이 자기가 나은 것을 보고 큰 소리로 하나님께 영광을 돌리며 돌아와 16예수의 발 아래에 엎드리어 감사하니 그는 사마리아 사람이라 17예수께서 대답하여 이르시되 열 사람이 다 깨끗함을 받지 아니하였느냐 그 아홉은 어디 있느냐 18이 이방인 외에는 하나님께 영광을 돌리러 돌아온 자가 없느냐 하시고 19그에게 이르시되 일어나 가라 네 믿음이 너를 구원하였느니라 하시더라(눅 17:11-19)

이스르엘 골짜기의 한 마을에서 나병환자 열 명을 고친 기적은 예수님의 능력을 나타내면서 치유받은 자들의 신앙적 태도를 보여 준다. 구약 시대에 나병은 인간의 죄에 대한 하나님의 징벌로 간주하였다.

나병환자는 하나님의 영광을 가리지 않도록 성 밖에서 살도록 한 규례를 따라야 했다(레 13-14장).

한센병Hansen's disease; 癩病 leprosy은 마이코박테리아Mycobacterium leprae에 의한 감염병이다. 증상은 감염 후 수년 내 주로 피부 발진과 작은 돌기, 해당 부위 감각 상실 등 경증부터 중증까지 나타날 수 있다. 그러나 환자의 코와 입 분비물과 접촉하여 나병균에 노출돼도 대부분 병을 일으키지 않으며 치료제 투여로 병균의 전염력은 급감된다.

진단은 증상과 조직 생검으로 가능하다. 치료는 감염 초기에 화학요법제 댑손Dapsone과 리팜핀Rifampicin과 클로파지민Clofazimine을 투여한다. 그러나 신경 손상과 변형은 회복시킬 수 없다. 예방은 환자의 체액이나 발진을 만지지 않아야 한다. 또한 한센병 감염원으로 확인된 천산갑과 유사한 미국 아르마딜로Armadilo와 유라시아 붉은다람쥐를 피해야 한다.

역사적으로 중세 유럽에 대유행하기 전 나병은 불순종 죄에 대한 상징이었으며, 함께 치유받은 유대인 아홉 명은 하나님을 떠나 경외와 감사를 잃어버린 현대인의 모습을 반영하고 있다(롬 1:21-23).

그리고 인생의 초점을 하나님께 맞춰 영광과 감사를 돌리라는 준엄한 경고다(겔 18:21). 그러므로 회개하고 예수 그리스도께 돌아와 하나님의 재창조 완성에 동참하는 일꾼이 되어야 한다.

코덱스 아우레우스 Codex aureus Epternacensis

룩셈부르크의 에흐테나흐 수도원에 있는 코덱스 아우레우스는 1030-1050년경에 제작된 복음서로서 놀라운 기적을 포함하여 그리스도의 생애를 다루고 있다. 원고는 네 복음서의 새 라틴어 성경(Vulgate 5세기 초) 버전과 유세비아 정경 캐논 테이블을 포함하며, 136개 낱장이 있고, 전체 텍스트는 금색 잉크로 작성되어 있다.

제3장 믿음을 내다보고 은혜를 베푸신다

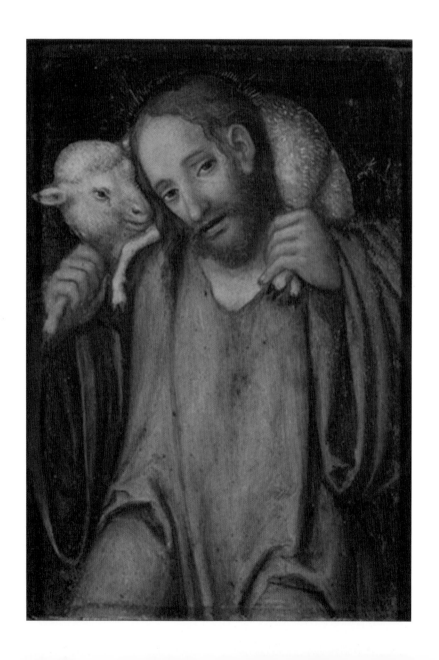

루카스 크라나흐Lucas The Elder Cranach 1472-1553는 르네상스 시대 독일 화가로 신화와 종교 관련 누드화와 초상화를 주로 그렸으며, 만년에는 궁정화가로 지냈다. 날개가 달린 뱀 모양의 독특한 서명이 그림 오른쪽 상단에 표시되어 있다.

차분한 갈색과 회색 톤으로 아름답게 채색된 선한 목자가 양을 둘러메고 있으며, 남루한 옷차림에 지쳐 있는 모습이다. 길 잃고 방황하는 양을 찾아 강을 건너 숲을 헤치며 어렵게 찾아낸 모습이 아닐까? 영적으로 방황하는 길 잃은 인간을 찾으시는 예수 그리스도의 모습과 닮았다.

3예수께서 그들에게 이 비유로 이르시되 4너희 중에 어떤 사람이 양 백 마리가 있는데 그 중의 하나를 잃으면 아흔아홉 마리를 들에 두고 그 잃은 것을 찾아내기까지 찾아 다니지 아니하겠느냐 5또 찾아낸즉 즐거워 어깨에 메고 6집에 와서 그 벗과 이웃을 불러 모으고 말하되 나와 함께 즐기자 나의 잃은 양을 찾아내었노라 하리라 7내가 너희에게 이르노니 이와 같이 죄인 한 사람이 회개하면 하늘에서는 회개할 것 없는 의인 아흔아홉으로 말미암아 기뻐하는 것보다 더하리라(눅 15:3-7)

◀ 루카스 크라나흐, 〈선한 목자 그리스도〉, 1540년, 20.5×14.5cm, 캔버스에 혼합미디어, 앙거뮤제움, 에르푸르트, 독일

손을 잡아 일으키시니 열병이 떠나더라

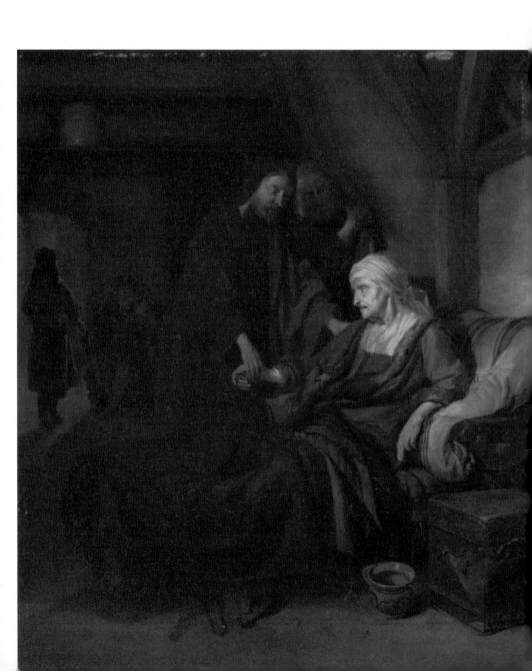

예수께서 인류의 죄를 짊어진 메시아로서 생명이 넘치는 은혜와 사랑을 나타낸 작품으로 고통과 질병을 상징하는 어둠침침한 방에서 생명의 역사가 일어나는 순간을 그렸다.

베드로의 장모는 심한 열병에 몹시 시달려 창백하고 지친 표정으로 침대에 반쯤 일어나 앉아 있다. 방에는 흩어진 신발과 약그릇이 널려 있고, 그리스도께서 소식을 듣고 급히 달려오신 듯하다.

붉은색 옷을 입은 예수님은 오른손으로 여인의 오른손을 잡아 일으키신다. 베드로는 예수님 왼쪽에서 유심히 바라보고 있으며, 요한과 야고보는 뒤쪽에서 이야기를 나누고 있다.

구성이 단순한 이 작품은 하나님의 치유 광선이 베드로 장모의 손끝에 전달됨으로써 극적으로 생명을 주시는 메시아 사역의 위대한 메시지를 전달하고 있다.

◀ 요스트 반 길, 〈베드로의 장모를 고치시는 그리스도〉, 17세기, 캔버스에 유화, 36.8×43.2cm, 시라쿠스대학미술관, 뉴욕, 미국

29회당에서 나와 곧 야고보와 요한과 함께 시몬과 안드레의 집에 들어가시니 30시몬의 장모가 열병으로 누워 있는지라 사람들이 곧 그 여자에 대하여 예수께 여짜온대 31나아가사 그 손을 잡아 일으키시니 열병이 떠나고 여자가 그들에게 수종드니라(막 1:29-31)

예수님이 안식일에 가버나움 회당에서 가르치며 귀신을 쫓아내신 후 베드로 장모의 집에서 열병을 치유하신 기록이 공관복음(마 8:14-15, 눅 4:38-39)에 있다.

열병으로 불린 발열은 예수님 당시 뚜렷한 질병 중 하나였다. 현대 의학에서는 원인을 찾을 수 없는 38.3도 이상 발열이 3주 이상 지속되는 경우 불명열Unknown fever로 진단한다. 여러 가지 검사 후에 뒤늦게 밝혀지는 원인은 대부분 감염성 질환, 악성 종양이나 자가면역질환과 혈액질환 등 매우 다양하므로 정보 제공에 대한 협조가 필수적이다. 치료는 원인에 따라 적절하게 할 수 있다.

베드로 장모의 열병은 당시 열악한 의료 환경에서 말라리아나 장티푸스 등 감염증으로 추정할 수 있다. 그러나 성경은 그 원인에 대하여 주목하지 않으며, 죄의 권세 아래 있는 인생의 고통을 상징하는 열병으로부터 예수 그리스도의 구원의 시대가 열리고 섬김의 모습을 강조한다(사 53:4).

예수님은 제자들의 간청을 들으신 후 장모가 베드로의 조력자임을 미리 보시고 하나님 아들의 권위로써 열병의 배후에 있는 악한 세력을 꾸짖으신 것이다(눅 4:38-39). 낫기를 갈망하는 그녀를 긍휼히 여겨 손을 잡아 일으키시니 생명이 살아난다. 이제 장모는 죄와 사망에서 구원을 받고 예수님 일행을 위해 봉사하며 새로운 삶을 살게 된다.

현대를 살고 있는 우리는 죄와 질병을 대신 짊어지신 예수 그리스도로 말미암아 영적인 열병으로부터 자유롭게 되어 이웃을 섬기는 예수님의 제자로 살아야 함을 제시하고 있다.

요스트 반 길 Joost van Geel 1631-1698

네덜란드 로테르담에서 태어난 화가요 시인으로서 가브리엘 메츠의 제자다. 그는 스승처럼 역사화, 정물과 초상화를 주로 그렸으며, 성경 장면을 주제로 삼았다.

내가 원하노니 깨끗함을 받으라

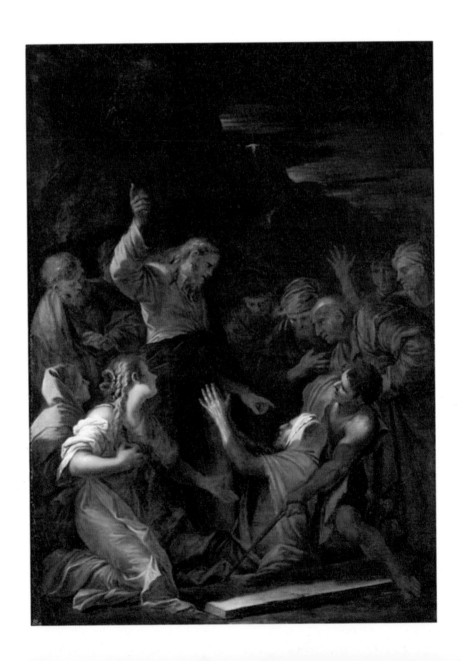

해 질 녘 석양과 산이 어우러진 한 마을에서 많은 군중에 둘러싸인 예수 그리스도가 심각한 나병환자를 고치신다. 예수님의 겉옷, 병자의 헝겊으로 두른 얼굴 모습이나 등장 인물들의 표정과 동작은 생동감 넘치는 현대적인 감각을 느끼게 한다.

그리스도의 치유 능력을 신뢰하고 이웃 사람들의 도움을 받아 예수께 나온 병자의 믿음을 보시고 긍휼히 여겨 "깨끗함을 받으라" 하신다. 하나님의 권능은 번쩍 들어올린 예수님의 오른손을 거쳐 왼손 끝으로 통한 생명의 광선(말 4:2)을 병자에게 전달하신다. 이제 그는 깨끗해져 제사장에게 확인하러 달려갈 것이다.

군중은 그의 나병이 깨끗이 나았음에 매우 놀라고, 병자는 예수 그리스도의 역사하심에 손을 들어 감사한다.

12예수께서 한 동네에 계실 때에 온 몸에 나병에 들린 사람이 있어 예수를 보고 엎드려 구하여 이르되 주여 원하시면 나를 깨끗하게 하실 수 있나이다 하니 13예수께서 손을 내밀어 그에게 대시며 이르시되 내가 원하노니 깨끗함을 받으라 하신대 나병이 곧 떠나니라 14예수께서 그를 경고하시되 아무에게도 이르지 말고 가서 네 몸을 제사장에게 네 몸을 보이고 또 네가 깨끗하게 됨으로 인하여 모세가 명한 대로 예물을 드려 그들에게 입증하라 하셨더니 15예수의 소문이 더욱 퍼지매

◀ 멜키오르 도즈, 〈나병환자를 고치시는 예수 그리스도〉, 1864년, 유화, 431×599 픽셀, Wikimedia Commons

수많은 무리가 말씀도 듣고 자기 병도 고침을 받고자 하여 모여 오되 16예수는 물러가사 한적한 곳에서 기도하시니라(눅 5:12-16)

예수 그리스도가 산상 설교를 마치고 내려올 때 따라온 무리 중에 심한 나병환자를 치유한 기록이 공관복음에 있다(마 8:1-4; 막 1:40-45).

성경에 나오는 나병은 악성 피부병을 포함하며, 하나님의 저주와 천벌(레 14:34; 민 12:10; 대하 26:19)에 의한 불치병으로 간주되었다. 유대 율법은 나병환자를 죄인 취급하여 성문 밖에 모여 살게 하였고, 지나가는 사람을 만나면 '부정하다'를 열 번 외쳐야 하며, 접촉한 사람도 부정한 것으로 여겼다(레 13:8). 더러운 죄를 상징하는 나병은 하나님의 은혜로만 치료될 수 있고, 회복되면 메시아가 임하였다고 유대인들은 믿었다.

나병환자는 그리스도의 치유 능력을 절대 신뢰하며 은혜를 간구한다. 예수께서는 그의 믿음을 보시고 율법을 초월한 사랑으로 직접 상처를 어루만져 생명을 불어넣으시니 회복된다.

인류의 죄는 인간의 내면을 파고들어 하나님의 형상을 황폐화시키고 죽음에 이르게 하는 영적인 나병이다. 그러므로 우리 인생은 예수 그리스도를 믿어 죄로부터 자유로운 하나님의 백성이 되어야 한다.

멜키오르 도즈 Melchior Doze 1827-1913

프랑스 님에서 주로 활동한 화가로 22세부터 호평을 받았으며, 드로잉 스쿨과 리케디 님의 교수를 역임하였다. 그는 종교화에 열중하여 〈양떼와 선한 목자 예수〉, 〈물 위를 걷는 예수〉, 〈그리스도의 체포 후 울고 있는 베드로〉 등 유화를 제작하고 노트르담 생캐스터성당을 비롯한 많은 교회에 유화와 스테인드글라스 장식을 남겼다.

가라 네 아들이 살아 있느니라

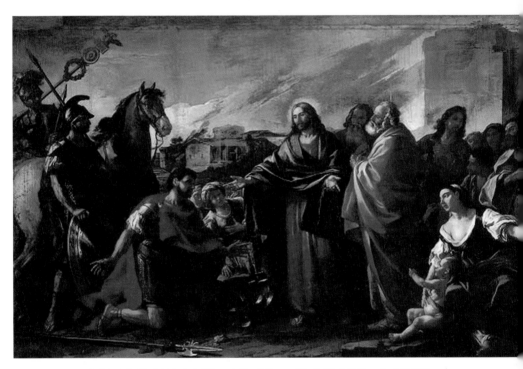

조셉 마리 비엔, 〈왕의 신하의 아들을 고치시는 예수〉, 1752년, 캔버스에 유화, 550×350 픽셀,
마르세유박물관, 마르세유, 프랑스

왕의 신하가 로마군 병사 두 명과 함께 먼 거리를 달려와 창을 내려 놓고 예수님의 발 앞에 무릎 꿇어 아들을 살려 주실 것을 겸손하게 간청하고 있다.

능력과 권위를 드러내는 후광과 붉은색 통옷과 푸른색 겉옷을 입은 모습은 그리스도가 당당한 우주의 통치자임을 깨닫게 한다. 무릎 꿇고 앉은 자의 화려한 의상과 병사를 데리고 온 것으로 보아 궁정의 높은 신분임을 뜻하며, 이교도일지라도 예수님에 대한 신뢰와 겸손을 보여 준다.

예수님은 신하의 아들이 살아 있다고 아주 먼 거리에서 선언하신다. 그 순간에 하나님의 능력이 임하신 것이다. 그리스도 옆에 있는 제자와 군중은 두려워하며 깜짝 놀라고 있다. 오른쪽 아래 어머니의 팔에 안겨 있는 아기의 활달한 모습은 신하의 아들의 소생을 암시한다.

46예수께서 다시 갈릴리 가나에 이르시니 전에 물로 포도주를 만드신 곳이라 왕의 신하가 있어 그의 아들이 가버나움에서 병들었더니 47그가 예수께서 유대로부터 갈릴리로 오셨다는 것을 듣고 가서 청하되 내려오셔서 내 아들의 병을 고쳐 주소서 하니 그가 거의 죽게 되었음이라 48예수께서 이르시되 너희는 표적과 기사를 보지 못하면 도무지 믿지 아니하리라 49신하가 이르되 주여 내 아이가 죽기 전

에 내려오소서 [50]예수께서 이르시되 가라 네 아들이 살아 있다 하시니 그 사람이 예수께서 하신 말씀을 믿고 가더니 [51]내려가는 길에서 그 종들이 오다가 만나서 아이가 살아 있다 하거늘 [52]그 낫기 시작한 때를 물은즉 어제 일곱 시에 열기가 떨어졌나이다 하는지라 [53]그의 아버지가 예수께서 네 아들이 살아 있다 말씀하신 그 때인 줄 알고 자기와 그 온 집안이 다 믿으니라 [54]이것은 예수께서 유대에서 갈릴리로 오신 후에 행하신 두 번째 표적이니라(요 4:46-54)

갈릴리와 베뢰아의 분봉왕 헤롯 안티바스의 궁정 관리인 신하는 심각한 열병으로 죽어 가는 아들을 살리기 위하여 가버나움에서 갈릴리 가나까지 약 34km를 10시간 동안 말을 달려 예수 그리스도께 왔다. 그는 초월적 능력을 가진 예수님만이 자기 아들의 치명적인 병을 고칠 수 있지 않을까 하는 보잘것없는 믿음을 가지고, 직접 오셔서 고쳐 주시도록 간청한다. 이는 말씀만으로 치유할 수 있다는 로마 백부장의 믿음과 비교된다.

예수 그리스도의 고향 갈릴리 사람들은 예루살렘에서 이미 베푸신 수많은 기적을 보고 세상에 오신 구세주로 깨달은 것이 아니라, 오직 기적에만 관심이 있었다. 그리스도께서는 "네 아들은 살아 있다"라고 표적을 보여 주심으로써 믿음을 연단하신다. 그 말씀을 믿고 가버나움의 집으로 떠난 신하는 도중에 종을 통하여 바로 제칠시(오후 한 시경)에 열이 떨어지기 시작했다고 전해 들었다.

이 기적은 메시아 예수께서 이스라엘을 넘어 인생의 고난에 은혜로 개입하여 구원하시는 하나님의 주권적인 사랑을 나타낸다. 그리고 이 교도인 왕의 신하가 메시아 표적을 목격하지 않고도 뜨거운 믿음을 갖게 되어 온 집안과 갈릴리 사람들을 비롯한 열방에 메시아를 전파하는 전도의 문을 열고 있다.

조셉 마리 비엔 Joseph-Marie Vien 1716-1809

프랑스 몽펠리에서 태어나 파리에서 활동하였다. 젊은 시절 로마에 머무르는 동안 헤르쿨라네움과 폼페이에서 발굴된 고대 로마 그림에 관심을 갖고 자연을 연구하여 신고전주의 스타일의 개척자로 명성을 얻었다. 파리로 돌아온 후 가장 특징적인 작품은 신고전주의 장르의 풍속화 〈큐피드 장사꾼〉 등 여러 편을 남겼고, 프랑스의 최초 왕실화가가 되었다.

열리라 하시니 귀와 혀가 낫더라

바돌로메우스 브레인베르흐, 〈데가볼리의 농아 환자를 고치시는 예수〉, 1635년, 목판에 유화,
90×122cm, 루브르박물관, 파리, 프랑스

고대 로마 유적지를 배경으로 한 전경에 비해 등장 인물들이 매우 작아 보인다. 그림 전체는 빛과 어두움이 대비되어 탁월한 조명 효과를 느끼게 한다.

예수께서는 병자의 귀와 혀에 손을 대고 하늘을 향해 기도하며 큰 소리로 "열리라" 하고 명령하신다. 표정은 덤덤하지만 귀는 들리기 시작하고 말문이 열린다. 갈릴리 군중은 매우 놀라서 그 기적을 바라보고 있다.

오른쪽 아래 바리새인들은 그리스도 구원의 손길을 바로 보지 못하고 자기들끼리 대화를 나눈다. 왼쪽에는 폭풍우가 밀려오는 먹구름 하늘 아래 목발에 의지한 채 뒤틀린 자세로 치유 순간을 응시하는 사람이 앉아 있다.

31예수께서 다시 두로 지방에서 나와 시돈을 지나고 데가볼리 지방을 통과하여 갈릴리 호수에 이르시매 32사람들이 귀 먹고 말 더듬는 자를 데리고 예수께 나아와 안수하여 주시기를 간구하거늘 33예수께서 그 사람을 따로 데리고 무리를 떠나사 손가락을 그의 양 귀에 넣고 침을 뱉어 그의 혀에 손을 대시며 34하늘을 우러러 탄식하시며 그에게 이르시되 에바다 하시니 이는 열리라는 뜻이라 35그의 귀가 열리고 혀가 맺힌 것이 곧 풀려 말이 분명 하여졌더라 36예수께서 그들에게 경고하사 아무에게도 이르지 말라 하시되 경고하실수록 그들이 더욱 널리 전파하니 37사람들이 심히 놀라 이르되 그가 모든 것을 잘 하였도다 못 듣는 사람도 듣게 하고 말 못하는 사람도 말하게 한다 하니라(막 7:31-37)

사람의 귀는 청각과 평형 감각을 담당하는 중요한 기관이다. 거기에 유전성 질환이나 출생 전후 홍역과 풍진 등 감염병이나 외상으로 인해 기형 또는 기능장애가 발생하면 연관 감각과 운동에 악영향을 끼쳐 귀먹고 말 못하는 청각-언어장애인deaf mutism이 될 수 있다.

헬라 문화권인 데가볼리 지방에 예수님 치유 기적이 널리 알려져 모여든 수많은 병자들 중 귀먹고 말 못하는 자를 고치신 기적(사 35:5-6)이 마가복음에도 실려 있다.

예수께서 일하심을 느끼도록 손가락을 그의 양 귀에 넣고 침을 묻힌 손을 혀에 대며 하늘을 향해 인간의 죄와 비참함을 탄식하고(롬 8:22) 기도하신다. 이어 "열리라Ephphatha" 하고 명령하심으로써 하나님의 권능이 임하여 육체적 영적으로 회복되어 복음의 진리를 마음판에 새기도록 당부하신다.

예수님이 세상에 오신 메시아로서 사탄의 권세를 폐하고 재창조를 이루시는 하나님의 표징임에도 왜 자신을 사람들에게 알리지 말라고 하셨을까? 예수님의 궁극적인 치유 목적은 정치적인 메시아가 아니라 겸손하게 인간의 육신적 질병의 치료와 함께 영혼을 하나님께로 인도하는 구원의 그리스도로서 십자가에 죽으실 때까지 자신을 알리지 말라고 하신 것이다.

인간의 능력으로 불가능한 예수 그리스도의 치유 사역을 통하여 하나님의 존재를 알게 되고(겔 14:8), 그 배후에 계신 하나님의 초자연적인 능력을 보게 하며 하나님의 놀라운 은혜와 구속을 찬송하게 된다(시 98:1). 따라서 양들을 위하여 목숨을 버리는 선한 목자(요 10:11)의 부름 받은 동역자로서 복음의 증인이 되어야 할 것이다.

바돌로메우스 브레인베르흐 Bartholomeus Breenbergh 1598-1657

네덜란드의 황금기에 부유한 개신교 집안에서 태어난 풍경화가로 로마를 여행하면서 폴 브릴과 코넬리 펠렌부르흐의 영향을 받았다. 귀국 후 로마 유적지 건물과 풍경을 작품 배경으로 그려 넣었으며, 〈모세와 아론이 애굽의 강을 피로 변하게 함〉, 〈성 스테반의 돌 맞음〉 등을 남겼다.

제4장 예수님만이 안식일의 주인이시다

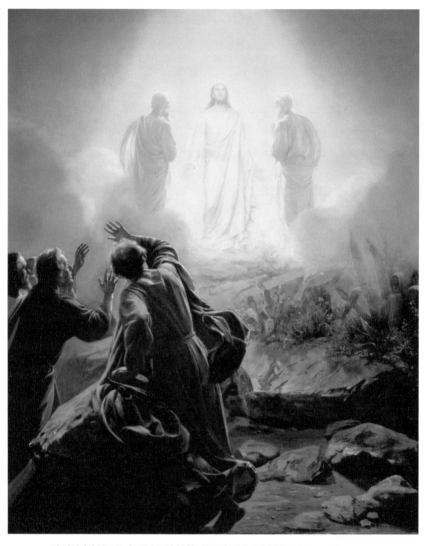

칼 하인리히 블로흐, 〈그리스도의 변용〉, 1872년, 734×912 픽셀, Wikimedia Commons

로마 고전미술의 영향을 많이 받은 블로흐 Carl Heinrich Bloch, 1834-1890는 사실적이고 서정적인 스타일로 종교적 주제를 그렸다. 이 작품은 프레데릭스보르왕궁 예배당 장식을 위해 그린 그리스도 생애 23장 중 하나다.

예수님(단 7:9; 마 17:2)의 흰 얼굴과 옷은 하나님의 임재를 상징하는 대단히 눈부신 빛(출 33:18-23)으로 나타내고 있으며, 모세와 엘리아가 예수님 옆에 서 있다. 베드로, 야고보와 요한은 손으로 강한 빛을 가리며 황홀하게 변모하신 그리스도를 바라본다.

예수 그리스도는 인류 구원을 위한 십자가 죽음을 앞두고 제자들에게 하나님의 아들임을 각인시키려고 부활과 재림 때 모습을 미리 보여 주신 것이다(벧후 1:16-18).

34이 말할 즈음에 구름이 와서 그들을 덮는지라 구름 속으로 들어갈 때에 그들이 무서워하더니 35구름 속에서 소리가 나서 이르되 이는 나의 아들 곧 택함을 받은 자니 너희는 그의 말을 들으라 하고 36소리가 그치매 오직 예수만 보이더라 제자들이 잠잠하여 그 본 것을 무엇이든지 그 때에는 아무에게도 이르지 아니하니라 (눅 9:34-36)

27또 이르시되 안식일이 사람을 위하여 있는 것이요 사람이 안식일을 위하여 있는 것이 아니니 28이러므로 인자는 안식일에도 주인이니라(막 2:27-28)

실로암 못에 가서 눈을 씻어라

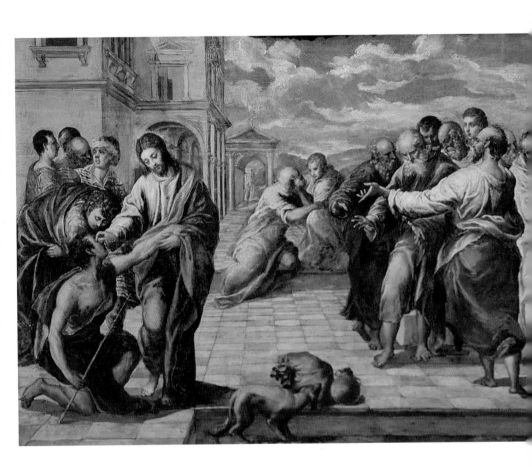

예수 그리스도께서 고요한 바실리카 옆 평화로운 광장 왼쪽에서 날 때부터 맹인인 사람을 사랑의 손길로 재창조하시는 극적인 순간을 나타내고 있다. 맹인은 길게 뻗은 왼손을 예수님 손 위에 얹고 전적인 의지와 순종을 보이며, 나무지팡이를 오른손에 꼭 쥐고 있다.

예수님 뒤쪽 사람들은 그가 맹인으로 태어났음을 인정하고, 멀리 부모로 보이는 두 사람이 있다. 오른쪽 사람들은 안식일에 일하시는 예수님을 과격하게 비난하는 바리새인들이다. 엘 그레코는 예수님에 대하여 알거나 눈먼 자를 고치시는 뜻을 깨닫지 못하는 바리새인들과 군중의 태도와 자세를 정교하게 묘사하였다. 또 아래쪽에 냄새를 맡고 있는 개를 등장시켜 그들의 무지를 우회적으로 표현했다.

그러나 그리스도에게는 안식일에도 날 때부터 눈먼 사람이 가장 불쌍한 치유 대상이며, 구원이 절실한 인생이기 때문에 하나님의 일하심을 선포하시는 것이다.

◀ 엘 그레코, 〈맹인으로 태어난 남자를 고치시는 그리스도〉, 1567년, 캔버스에 유화, 65×84cm, 알테마이스터스페인팅갤러리, 드레스덴, 독일

같은 성경 말씀을 주제로 한 두초의 작품은 성당 앞에서 맹인의 눈에 진흙을 바르는 예수님의 손길을 나타내는데, 오른쪽 두 맹인은 시력 회복 전과 후를 대비하여 흰 지팡이를 버리는 모습으로 표현했다. 그리고 놀란 제자와 군중은 치유 현장을 보고 있다. 두초는 그리스도를 통해 하나님 나라에서 누리게 될 안식을 예시한다.

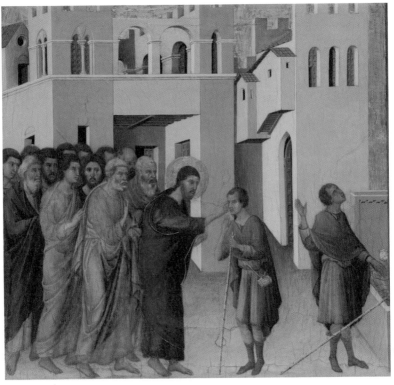

두초 디 부닌세냐, 〈날 때부터 눈먼 사람의 눈을 뜨게 하시는 예수〉, 1311년, 목판에 템페라, 45.1×46.7cm, 런던국립미술관, 영국

¹예수께서 길을 가실 때에 날 때부터 맹인 된 사람을 보신지라 ²제자들이 물어 이르되 랍비여 이 사람이 맹인으로 난 것이 누구의 죄로 인함이니이까 자기니이까 그의 부모니이까 ³예수께서 대답하시되 이 사람이나 그 부모의 죄로 인한 것이 아니라 그에게서 하나님이 하시는 일을 나타내고자 하심이라 ⁴때가 아직 낮이매 나를 보내신 이의 일을 우리가 하여야 하리라 밤이 오리니 그 때는 아무도 일할 수 없느니라 ⁵내가 세상에 있는 동안에는 세상의 빛이로라 ⁶이 말씀을 하시고 땅에 침을 뱉어 진흙을 이겨 그의 눈에 바르시고 ⁷이르시되 실로암 못에 가서 씻으라 하시니(실로암은 번역하면 보냄을 받았다는 뜻이라) 이에 가서 씻고 밝은 눈으로 왔더라 …… ³²창세 이후로 맹인으로 난 자의 눈을 뜨게 하였다 함을 듣지 못하였으니 ³³이 사람이 하나님께로부터 오지 아니하였으면 아무 일도 할 수 없었으리이다 ³⁴그들이 대답하여 이르되 네가 온전히 죄 가운데서 나서 우리를 가르치느냐 하고 이에 쫓아내어 보내니라 ³⁵예수께서 그들이 그 사람을 쫓아냈다 하는 말을 들으셨더니 그를 만나사 이르시되 네가 인자를 믿느냐 ³⁶대답하여 이르되 주여 그가 누구시오니이까 내가 믿고자 하나이다 ³⁷예수께서 이르시되 네가 그를 보았거니와 지금 너와 말하는 자가 그이니라 ³⁸이르되 주여 내가 믿나이다 하고 절하는지라 ³⁹예수께서 이르시되 내가 심판하러 이 세상에 왔으니 보지 못하는 자들은 보게 하고 보는 자들은 맹인이 되게 하려 함이라 하시니 ⁴⁰바리새인 중에 예수와 함께 있던 자들이 이 말씀을 듣고 이르되 우리도 맹인인가 ⁴¹예수께서 이르시되 너희가 맹인이 되었더라면 죄가 없으려니와 본다고 하니 너희 죄가 그대로 있느니라(요 9:1-7, 32-41)

예수께서 자신을 배척하는 유대인을 악마의 자식이라고 책망하신 후 눈먼 사람을 치유한 사건이다. 날 때부터 맹인은 사춘기 전에 발현된 경우로 선천성 백내장, 녹내장, 미숙아 망막병증, 유전성 시신경위축증 등 다양하다. 이 중 어느 것도 당시 의료 수준으로 고칠 수 없는

병이며, 현재도 치료가 쉽지 않다. 그러므로 부모의 죄로 인한 심판의 결과가 아니라, 맹인을 통해 하나님이 나타내고자 하시는 "나를 보내신 이의 일"이라고 말씀하신다.

그 일은 그리스도를 믿음으로 열매를 맺는 삶이며 그리스도 안에 있는 생명과 빛은 죽음을 영생으로 바꾸는 것이다(사 60:19, 20; 요 1:4). 예수님은 하나님의 때Kairos가 되어 맹인의 믿음을 시험하시려고 침을 섞은 진흙을 눈에 바르고 하나님의 창조 능력을 펼치시니 영혼과 육신이 온전히 회복된다. 이 창조와 구원의 사역을 보고 예수님이 메시아인 줄을 알게 하여 하나님의 영광을 드러내는 것이다.

그러나 진리에 눈먼 바리새인들은 메시아를 알거나 기적의 의미를 깨닫지 못하고(사 6:9, 44:18) 배척하며 그분을 선지자로 인정한 회복된 맹인마저 쫓아낸다.

예수님의 안식일 치유는 율법의 금령을 넘어 생명을 살리기 위한 메시아의 표적이다. 날 때부터 장님은 구원이 절실한 죄인을 상징하며 영원 전부터 계획하신 하나님의 위대한 구원 역사를 성취하는 것이다.

엘 그레코 El Greco 1541-1614

그리스 크레타 섬에서 태어나 이탈리아로 이주한 후 베니스에서 제작한 작품이다. 이탈리아에서 티치아노의 영향을 많이 받았으며, 후에 스페인의 톨레도에서 활동하였다. 그는 〈오르가스 백작의 매장〉으로 명성을 얻은 후 종교화 외에 초상화도 많이 그렸다. 여러 스타일이 혼합된 무채색의 테두리 안에 풍부하고 밝은 원색을 적절히 배치하는 생동감 있고 개성이 강한 화가다.

두초 디 부닌세냐 Duccio di Buoninsegna 1255-1319

시에나 회화 창시자로 일생 동안 이탈리아 전역에서 정부와 종교 건물의 중요한 작품을 제작하였다. 이 작품은 시에나성당 제단화의 일부분이며, 따뜻한 색상을 섬세하게 적용하여 얼굴과 팔을 더욱 뚜렷하게 표현하였다.

템페라 tempera

12-13세기 유럽에서 시작되었으며 안료를 이겨 계란, 아교, 벌꿀, 무화과나무수지 등의 고착제를 섞는데 계란이 대표적인 용매였다. 14세기 널리 보급된 프레스코 이외에 밑칠이 건조된 후 안료에 교착제를 더해 패널이나 벽에 세코화법으로 직접 그리는 회화를 말한다. 16세기 이후 유화가 유행하자 유화 외에 주로 계란을 사용한 종래의 화법을 모두 템페라라고 했다. 템페라화는 빨리 마르고, 건조되면 색조가 더 밝아져 벽화와 패널화의 중요 기법이 되었지만 시간이 지나면 물감이 떨어져 나가 훼손되는 단점이 있다.

여자여 네가 네 병에서 놓였느니라

동방정교회 분홍색 건물을 배경으로 고전적인 정취를 담고 있으며, 선명한 색채로 예수님과 장애 여인의 동작을 감동적으로 표현했다.

왼쪽 붉은색 통옷 위에 파란색 겉옷을 걸친 예수 그리스도는 왼손에 두루마리 성경을 들고 계신다. 귀신에게 매여 허리가 꼬부라지고 절름발이 걸음으로 다가오는 여인에게 더 가까이 오라며 오른손을 뻗어 안수함으로써 자유의 영을 부어 주신다. 어두운 영이 사라지고 하나님의 딸로서 인간의 정체성과 존엄성이 되살아나 영적 육체적으로 재창조가 이루어지는 순간이다.

베드로와 요한이 이 광경을 예수님 뒤쪽에서 바라보고 있으며, 오른쪽 유대인들은 매우 놀라 안식일에 치료받는 여인을 힐책하고 예수님께도 불평하는 동작을 보이고 있다.

10예수께서 안식일에 한 회당에서 가르치실 때에 11열 여덟 해 동안이나 귀신 들려 앓으며 꼬부라져 조금도 펴지 못하는 한 여자가 있더라 12예수께서 보시고 불러 이르시되 여자여 네가 네 병에서 놓였다 하시고 13안수하시니 여자가 곧 펴고 하나님께 영광을 돌리는지라 14회당장이 예수께서 안식일에

◀ 작자 미상, 〈18년 동안 허리 굽은 여인을 고치시는 예수〉, 10-11세기 추정, 캔버스에 유화, 360×372cm, antichian.org.au

병 고치시는 것을 분 내어 무리에게 이르되 일할 날이 엿새가 있으니 그 동안에 와서 고침을 받을 것이요 안식일에는 하지 말 것이니라 하거늘 15주께서 대답하여 이르시되 외식하는 자들아 너희가 각각 안식일에 자기의 소나 나귀를 외양간에서 풀어내어 이끌고 가서 물을 먹이지 아니하느냐 16그러면 열여덟 해동안 사탄에게 매인 바 된 이 아브라함의 딸을 안식일에 이 매임에서 푸는 것이 합당하지 아니하냐 17예수께서 이 말씀을 하시매 모든 반대하는 자들은 부끄러워하고 온 무리는 그가 하시는 모든 영광스러운 일을 기뻐하니라(눅 13:10-17)

예수께서 18년 동안 귀신에게 매여 허리가 몹시 굽어 땅만 쳐다보고 살아야 하는 장애 여인을 회복시키셨다. 이는 하나님의 백성을 사탄의 권세로부터 구원하는 하나님의 승리를 보여 주는 사건으로 안식일에 회당에서 가르치실 때의 일이다.

이 여인은 오랫동안 악령의 지배로 영혼과 육신에 장애를 입은 것으로 보인다. 병명은 원인과 치료법이 불명확한 난치성 자가면역질환 강직성 척추염Ankylosing spondylitis으로 추정되는데, 허리와 관절에 만성 염증에 의한 통증과 관절 기형이 나타난다.

예수 그리스도께서 권능의 오른손으로 여인을 안수하시니 사탄의 권세를 압도하고 즉시 생명은 완전하게 회복된다. 이에 바리새인들이 안식일에 병고침을 비난하지만, 예수께서 창조와 구원의 하나님임을 드러내려고 의도적으로 특별한 장소와 때를 택하신 듯하다.

안식일은 제칠일을 구별하여 창조와 구속과 부활의 승리를 주시는 하나님을 기억하고, 거룩하며 복된 삶으로 하나님 은혜를 더욱 풍성하게 경험하는 날이다. 그러므로 예수님은 안식일 율법에 묶인 하나님의 사랑, 은혜와 자유를 누리도록 구원하여 하나님의 뜻을 이루신다. 그러나 하나님을 믿지 않는 자들은 영적 눈이 어두워져 메시아를 알지도 하나님 나라가 임한 것도 알아차리지 못한다(눅 8:10).

이 장애 여인의 삶은 죄에 매여 하나님께서 섭리하는 역사와 목적과는 먼 것을 상징한다. 악령의 세력을 압도하는 유일한 구원자 예수 그리스도를 믿고 의지하는 우리에게 거룩하고 복된 삶을 권면하신다.

일어나 네 자리를 들고 걸어가라

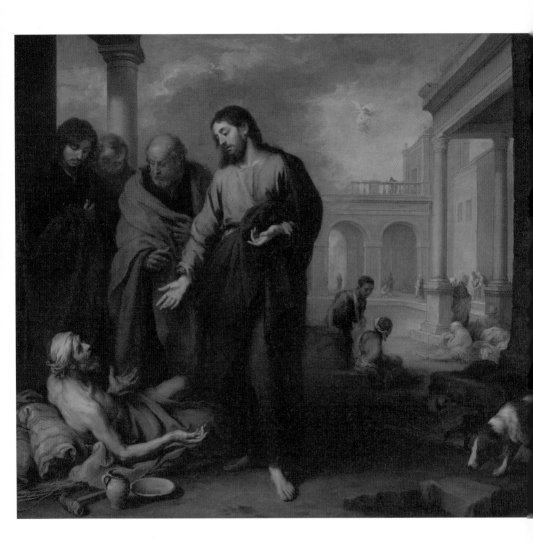

예수님이 베데스다 못가에 있는 38년 된 마비환자에게 찾아오신 것을 구름 속 천사가 알려 주고 있다. 그러나 병자는 오랫동안 육신과 영이 굳어지고 소망 없는 삶이 지속되었으며 등 뒤에 봇짐과 깨진 물병, 밥그릇, 목발이 널브러져 있다. 모든 것을 아시는 그리스도께서 온화한 표정으로 자비와 능력의 오른손을 내밀어 그의 영혼을 일깨우고 생명의 기운을 불어넣으신다.

병자는 아직 구세주를 인식하거나 선뜻 나서지 않으며, 예수님의 연민과 긍휼을 알아차리지 못하는 제스처를 보인다. 베드로, 요한과 야고보가 매우 안타까워하는 표정으로 지켜보고 있다. 그렇지만 그리스도는 병자에게 옛 사람을 담대하게 떨쳐 버리고 일어나 생명의 세계로 나아가라고 주권적으로 명령하신다.

무리요는 따뜻한 색상으로 그리스도와 사도들을 평온하게 표현하였다. 뒤쪽에 원근법을 적용하여 단색 건물을 배치함으로써 예루살렘성 근처 베데스다 못을 떠올리게 그렸다.

◀ 바르톨로메 에스테반 무리요, 〈베데스다 못에서 마비환자를 고치시는 그리스도〉, 1667-1670, 캔버스에 유화, 237×261cm, 런던국립미술관, 영국

지오바니는 많은 병자와 군중에게 둘러싸인 예수님 기적의 장면을
원근법과 진한 음영, 풍부한 색상을 조합하여 역동적으로 묘사했다.

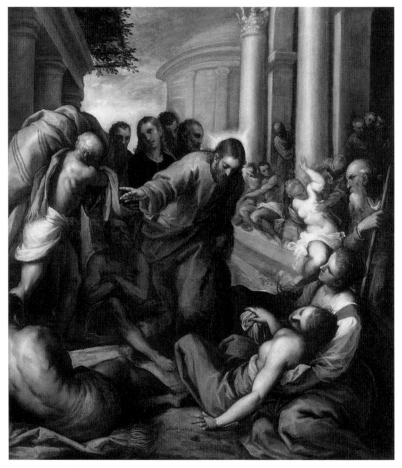

팔마 지오바니, 〈베데스다 못에서 마비환자를 고치시는 그리스도〉, 1592년, 캔버스에 유화,
509×599 픽셀, Wikimedia Commons

소망을 잃어버린 채 가족 품에 안겨 있는 중풍병자에게 그리스도가 손을 내밀어 "생명의 세계로 나아가라" 명령하시니 죄와 악의 세력은 무력화되고 영혼과 육신은 회복된다. 열정적 사랑으로 치유를 베푸시는 예수님의 겉옷 색상은 뒤쪽 하늘과 같은 톤으로 색채의 균형을 잡아 주고 있다.

후광이 빛나는 예수님 옆으로 병자들이 벗어 놓은 옷 뭉치를 어깨에 둘러멘 사람은 메시아 시대에 필요한 것은 뜨거운 연못 물이 아니라 예수 그리스도에 대한 믿음이라는 메시지를 돌기둥 사이에 서 있는 유대인에게 보내고 있다.

5거기 서른여덟 해 된 병자가 있더라 6예수께서 그 누운 것을 보시고 병이 벌써 오래된 줄 아시고 이르시되 네가 낫고자 하느냐 7병자가 대답하되 주여 물이 움직일 때에 나를 못에 넣어 주는 사람이 없어 내가 가는 동안에 다른 사람이 먼저 내려가나이다 8예수께서 이르시되 일어나 네 자리를 들고 걸어가라 하시니 9그 사람이 곧 나아서 자리를 들고 걸어가니라 이 날은 안식일이니 10유대인들이 병 나은 사람에게 이르되 안식일인데 네가 자리를 들고 가는 것이 옳지 아니하니라 11대답하되 나를 낫게 한 그가 자리를 들고 걸어가라 하더라 하니 12그들이 묻되 너에게 자리를 들고 걸어가라 한 사람이 누구냐 하되 13고침을 받은 사람은 그가 누구인지 알지 못하니 이는 거기 사람이 많으므로 예수께서 이미 피하셨음이라 14그 후에 예수께서 성전에서 그 사람을 만나 이르시되 보라 네가 나았으니 더 심한 것이 생기지 않게 다시는 죄를 범하지 말라 하시니 15그 사람이 유대인들에게 가서 자기를 고친 이는 예수라 하니라(요 5:5-15)

전신마비Paraplegia는 뇌혈관 노화, 외상이나 탈수 등으로 뇌경색이나 뇌출혈로 발생하는 중풍中風, 腦卒中 stroke이 주된 원인이다. 뇌졸중 발생 2-4시간 내 뇌손상을 최소화하는 수술이나 항혈전제 투여가 필요하다. 그러나 당시에 이러한 치료가 불가능하므로 그는 중풍의 후유증을 안고 살아가고 있었다.

베데스다 못은 많은 병자가 가끔 솟아오르는 뜨거운 물에 먼저 들어가려는 생존 경쟁과 죄가 지배하는 곳이다. 하나님의 때가 되어 그리스도께서 죄인을 찾아오시어 죄사함과 자유가 임하는 순간이다. 예수님은 "네가 낫고자 하느냐?" 물으심으로써 그의 간절한 소망과 믿음의 강력한 의지를 심어 주신다. 이 말씀은 오늘을 사는 우리에게 똑같이 들려주시는 하나님의 음성이다. 그가 "네, 낫고자 하지만 도움 받을 길이 없습니다"라고 아뢸 때, 예수 그리스도께서는 즉시 치유 은혜를 베푸신다.

그 후 성전에서 회복한 그를 다시 만난 그리스도께서는 인류의 영혼을 지배하는 죄를 이미 사하시고 중풍으로 추정되는 질병의 사슬을 깨뜨렸으니 영적 무기력에서 일어나 구원과 생명의 길로 걸어가라는 말씀이다(창 12:1; 사 60:1). 예수님은 메시아로서 하나님의 권능으로 단번에 완전히 낫도록 하시니 세상 의사들과는 차원이 다르다. 예수

그리스도는 안식일의 주인으로서 율법의 금령을 넘어 하나님의 일하심을 드러내시며(요 5:17), 심령을 재창조하시는 분임을 깨닫고 믿도록 기적을 행하신다(사 43:10).

바르톨로메 에스테반 무리요 Bartolomé Esteban Murillo 1617-1682
스페인 세비야에서 태어난 세비야화파의 대표적인 바로크 화가이며, 스페인의 '라파엘로'라고 불린다. 그는 안토니오 예배당의 제단화 〈성 안토니오의 환상〉 등 종교적 작품으로 유명하며, 여성과 어린이 그림도 다수 남겼다.

팔마 지오바니 Giacomo Palma il Giovane 1544-1628
이탈리아 베니스의 화가 집안에서 태어난 그는 붓자국이 살아 있는 회화적 유화기법과 명암을 섬세하게 강조하였다. 그리고 16세기 후반에 독창적인 아말감 합성 등 베니스 회화를 최고 표현력으로 끌어올렸다. 이 작품은 개인 소장품(Collezione Franesco Molinari Pradelli) 중 하나다.

우물에 빠진 생명을 살리지 않겠느냐

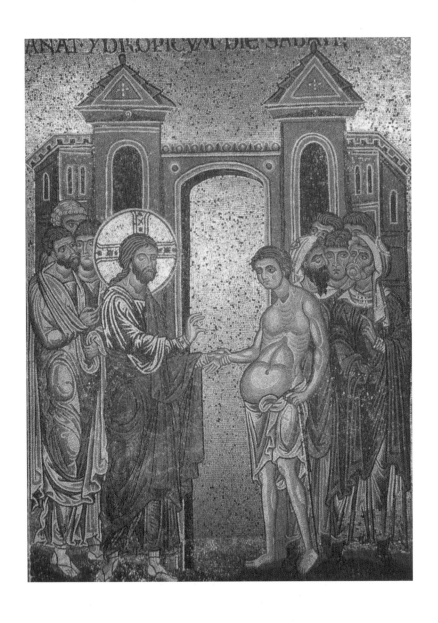

이탈리아 몬레알레성당 북쪽에 있는 예수님의 기적에 대한 모자이크 중 하나로, 예수 그리스도께서 당시 불치병인 부종을 앓는 병자를 주권적으로 치유하시는 장면이다. 환자의 배는 감당할 수 없을 정도로 부풀어 늘어져 있고, 왼쪽 무릎은 건강한 사람에 비해 약간 부어오른 것으로 보아 불치 단계임을 표현했다. 예수 그리스도께서는 황금색 통옷 위에 파란색 겉옷을 걸치고, 왼손으로 부종을 앓는 병자의 손목을 힘껏 잡고 넓게 편 오른손으로 놀라운 회복과 화평을 선언하신다.

왼쪽 뒤에 제자 바돌로메와 요한, 베드로가 서 있고 오른쪽에는 바리새인들이 화난 눈초리로 예수님을 똑바로 쳐다보는데, 수염이 긴 율법사도 합세하여 비난을 쏟아낸다. 그러나 예수 그리스도께서는 안식일 논쟁을 가로막고 불쌍한 그들을 구원하기 위하여 천국의 황금색 문을 활짝 열고 부르신다.

¹안식일에 예수께서 한 바리새인 지도자의 집에 떡 잡수시러 들어가시니 그들이 엿보고 있더라 ²주의 앞에 수종병 든 한 사람이 있는지라 ³예수께서 대답하여 율법교사들과 바리새인들에게 이르시되 안식일에 병 고쳐 주는 것이 합당하냐 아니하냐 ⁴그들이 잠잠하거늘 예수께서 그 사람을 데려다가 고쳐 보내시고 ⁵또 그들

◀ 작자 미상, 〈안식일에 수종병을 고치시는 그리스도〉, 비잔틴 모자이크, 13-14세기, 몬레알레성당, 팔레르모, 이탈리아

에게 이르시되 너희 중에 누가 그 아들이나 소가 우물에 빠졌으면 안식일에라도 곧 끌어내지 않겠느냐 하시니 ⁶그들이 이에 대하여 대답하지 못하니라(눅 14:1-6)

수종水腫은 선행 질환에 동반되는 증상 중 하나로 심장이나 신장 이상에 의하여 모세혈관의 압력 증가, 혈장 단백질의 절대적 감소, 모세혈관의 투과성 증가 및 림프관의 폐쇄 등에 따라 흉강이나 복강 등 세포외 조직에 수분이 과도하게 축적되는 병이다. 치료는 원인 질환을 먼저 다루어야 한다.

바리새인들은 병자들을 치유하시는 예수님을 비난하려고 혈안이 되어 의도적으로 안식일 만찬에 초대하여 주시한 것으로 보인다. 예수님은 안식일에 우물에 빠진 소는 구해 내는데 "불치병으로 고통받는 하나님의 자녀를 구원하는 것이 옳지 않느냐"고 책망하신다. 고귀한 인간의 생명을 살리는 것은 안식일 금령을 어기는 것이 아니라 율법에 대한 하나님의 뜻을 이루는 일이라고 선언하신다.

안식일은 우주 창조를 마친 제칠일에 사람이 하던 일을 잠시 멈추고 창조와 구원의 하나님을 기억하며 감사드리고 하나님을 의지하여 영원한 안식을 소망하는 날이다. 예수님은 인간을 위하여 안식일을 정하신 안식일의 주인이요, 생명의 원천이시다.

비잔틴 모자이크 Byzantine mosaic

비잔틴 모자이크는 12−13세기경 비잔틴 미술의 백미로서 진주, 금박, 은박, 다양한 인조 색체 유리조각(tesserae)으로 호화롭고 빛나는 장식적인 터치에 중점을 두었다. 대부분 주제는 우주를 밝히는 황금색 배경과 빛이 어우러진 후광 동그라미로 전능하신 예수님을 표현하여 신성함과 경외함을 강조한다. 이 작품은 이탈리아 몬레알레성당 북쪽에 있는 예수님의 기적에 대한 모자이크 중 하나다. 자연스럽게 천의 주름에 음영을 넣어 표현하는 모자이크의 조합과 결이 매우 정교하며, 그 시대 건축물까지 완벽하게 표현하는 기술이 경탄할 만하다.

일어나 한가운데 서서 손을 내밀라

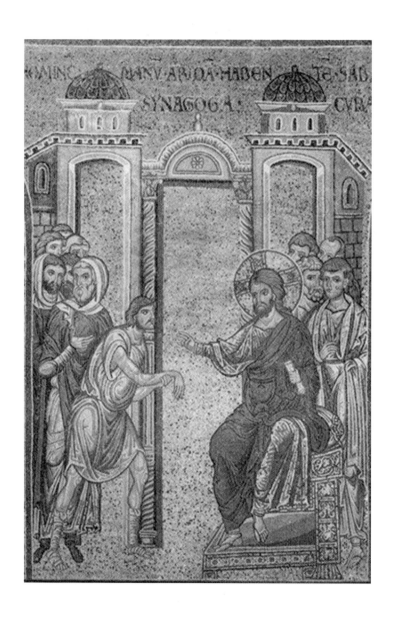

이 모자이크 역시 이탈리아 몬레알레성당 북쪽에 있는 예수님의 기적에 대한 작품 중 하나로, 안식일 논쟁에 휩싸인 회당 분위기를 상징적으로 표현하여 안식일 주제를 강조했다.

예수께서 손마른 자에게 "일어나 한가운데 서서 손을 내밀라" 하고 명령하시니 즉시 회복된다. 예수님의 후광과 푸른색 겉옷은 회당 건물 색과 통일감을 주어 단순하면서도 기품 있게 표현하였다. 왼쪽 바리새인 무리의 곱지 않은 시선과 오른쪽 군중의 놀라고 걱정스러운 표정을 사실적으로 묘사했다.

6또 다른 안식일에 예수께서 회당에 들어가사 가르치실새 거기 오른손 마른 사람이 있는지라 7서기관과 바리새인들이 예수를 고발할 증거를 찾으려 하여 안식일에 병을 고치시는가 엿보니 8예수께서 그들의 생각을 아시고 손 마른 사람에게 이르시되 일어나 한가운데 서라 하시니 그가 일어나 서거늘 9예수께서 그들에게 이르시되 내가 너희에게 묻노니 안식일에 선을 행하는 것과 악을 행하는 것, 생명을 구하는 것과 죽이는 것, 어느 것이 옳으냐 하시며 10무리를 둘러보시고 그 사람에게 이르시되 네 손을 내밀라 하시니 그가 그리하매 그 손이 회복된지라 11그들은 노기가 가득하여 예수를 어떻게 할까 하고 서로 의논하니라(눅 6:6-11)

◀ 작자 미상, 〈손마비환자를 고치시는 그리스도〉, 12-13세기, 모자이크, 몬레알레성당, 팔레르모, 이탈리아

예수께서는 갈릴리의 한 마을 회당에 들어가셨을 때 오른손 마비를 앓고 있는 사람을 긍휼히 보시고 고소할 구실을 찾고 있는 바리새인들과 율법학자들 앞에서 안식일에 생명을 살리신다. 그들의 완악함을 책망한 이 사건은 공관복음(마 12:9-13, 막 3:1-6)에 기록되어 있다.

손마비Wrist drop는 같은 쪽 손목과 손가락을 펴는 근육에 분포한 요골신경Radial nerve이 손상되어 손목과 손가락을 펼 수 없다. 원인은 쇄골 밑을 지나는 상완신경총Brachial plexus에 외상, 압박, 비타민 B1 부족, 암과 뤼게릭병 등 다양하다. 치료는 원인에 따라 다르며, 가벼운 외상이라도 회복에는 2-4개월이 걸리므로 전문가의 치료가 필요하다. 이 사람은 의료 환경이 열악하여 인간의 능력으로는 아무것도 할 수 없는 상황에서 오랫동안 고생한 것으로 보인다.

그리스도는 안식일 치유는 율법 파괴가 아니라 성취요 정당한 것임을 선언하신다. 성경이 가르치는 가장 큰 계명이요 황금률은 하나님 사랑과 이웃 사랑임을 바리새인들도 인정한다. 그러나 그들은 안식일의 주인 예수님이 십자가 고난을 당하도록 인류 최악의 죄를 저지르지만, 하나님께서 위대한 부활의 밝은 아침으로 반전시키신다. 이 기적은 논쟁을 불러온 안식일에도 불쌍한 인생을 메시아의 권세로 주권적인 치유를 하시는 예수 그리스도의 자비와 긍휼과 사랑을 드러낸다.

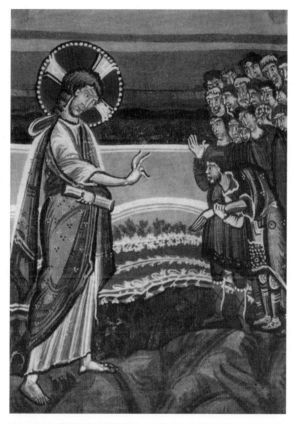

작자 미상, 〈손마비환자를 고치시는 그리스도〉, 11세기, 힛다 코덱스 114,
Wikimedia Commons

제5장 예수님은 영적 전쟁에서 승리하신다

후안 디 플란데스Juan de Flandes 1460-1519가 그린 작은 폴립티크Polyptych 패널은 스페인 이사벨라 여왕의 개인 예배당에 있는 정교한 제단화 40장 가운데 하나다. 이 그림에는 마태복음과 누가복음에 기록된 예수 그리스도의 세 가지 시험이 한 화폭에 나타나 있다.

스페인 풍경을 배경으로 굶주린 그리스도에게 돌을 떡이 되게 하라고 사탄이 유혹하고 있다. 다른 두 시험은 왼쪽 상단 산꼭대기에서 예수님에게 뛰어내리라는 것이고, 오른쪽 상단의 악마가 도시와 성전을 펼쳐 보이며 자기에게 경배하면 천하 만국을 주겠다고 유혹하지만 모두 패배했다. 마귀는 수도사 차림이지만 머리에는 뿔이 나 있고 발은 파충류처럼 묘사했다.

10이에 예수께서 말씀하시되 사탄아 물러가라 기록되었으되 주 너의 하나님께 경배하고 다만 그를 섬기라 하였느니라 11이에 마귀는 예수를 떠나고 천사들이 나아와서 수종드니라(마 4:10-11)

◀ 후안 디 플란데스, 〈광야에서 유혹당하는 그리스도〉, 1500-1504년, 목판에 유화, 16×21cm, 국립미술관, 워싱턴 D.C., 미국

믿는 자에게는 능치 못할 일이 없느니라

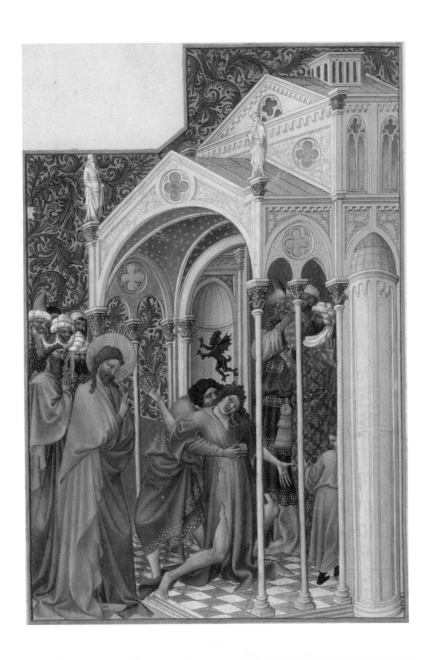

금은 세공을 하던 랭부르 삼 형제가 그리기 시작하여 장 콜롱브가 완성한 매우 호화로운 기도서로 풍속화에 가깝다. 비잔틴 양식이 가미된 건물로 규모가 작아지고 장식이 많아져 성전의 천장과 벽, 바닥 타일까지 화려한 색채와 문양을 드러내고 있다.

예수님은 파란색 겉옷을 입고 머리에 광채가 빛나며 경건하게 기도하신다. 큰 권능으로 귀신이 쫓겨 나간 직후에 회복과 평안이 찾아왔다. 아버지는 아들을 부축하여 껴안았으며, 소년의 뒤틀린 자세와 찢어진 회색 옷은 발작이 방금 멈췄음을 나타낸다.

붉은 옷을 입은 제자는 예수님 뒤에서 기도하는데, 아버지와 아들의 머리 위로 악령이 쫓겨나는 순간이다. 그러나 오른쪽 군중은 메시아를 알아보지 못하고 오직 기적에만 관심이 있다.

> ²³예수께서 이르시되 할 수 있거든이 무슨 말이냐 믿는 자에게는 능히 하지 못할 일이 없느니라 하시니 ²⁴곧 그 아이의 아버지가 소리를 질러 이르되 내가 믿나이다 나의 믿음 없는 것을 도와 주소서 하더라 ²⁵예수께서 무리가 달려와 모이는 것을 보시고 그 더러운 귀신을 꾸짖어 이르시되 말 못 하고 못 듣는 귀신아 내가

◀ 장 콜롱브, 〈귀신 들린 소년을 고치시는 그리스도〉, 랭부르 삼 형제의 미완성 작품(1412–1416)을 장 콜롱브가 완성, 1489년, 양피지에 유화, 21.5×30cm, 콩데미술관, 샹티이, 프랑스

네게 명하노니 그 아이에게서 나오고 다시 들어가지 말라 하심에 ²⁶귀신이 소리
지르며 아이로 심히 경련을 일으키게 하고 나가니 그 아이가 죽은 것 같이 되어
많은 사람이 말하기를 죽었다 하나 ²⁷예수께서 그 손을 잡아 일으키시니 이에 일
어서니라 ²⁸집에 들어가시니 제자들이 조용히 묻자오되 우리는 어찌하여 능히 그
귀신을 쫓아내지 못하였나이까 ²⁹이르시되 기도 외에 다른 것으로는 이런 종류가
나갈 수 없느니라(막 9:23-29)

예수께서 변화산에서 메시아의 영광을 보여 주시고 베드로, 야고보
와 요한과 함께 내려오실 때 산 아래 남아 있던 제자들은 귀신 들린
소년의 발작Seizure과 경련Convulsion을 고치지 못했다. 그리스도의 권세
로 귀신을 쫓아내어 회복시킨 기적이 공관복음(마 17:14-20; 눅 9:37-43)
에 기록되어 있다.

소년의 발작은 신경계 감염증, 기형, 종양 또는 원인 불명으로 발생
한 비정상적인 전기 신호가 주변 뇌신경세포에 전파될 때 나타나는
뇌전증Epilepsy 간질, KJV으로 추정된다. 대부분 임상 소견과 뇌파, MRI,
SPECT, PET, 특이 유전자 검사 등 결과에 따라 뇌전증을 세분하여
적절한 항경련제 투여로 치료한다.

성경은 당시 질병의 배후에 귀신Demon의 활동을 지목하며(욥 2:7; 눅
13:16), 사탄과 영적 싸움에서 하나님의 능력으로 치유하였다(엡 6:11).
그 권능을 부여받은 제자들도 귀신을 추방하려 했지만(마 10:1; 눅 10:17),

예수께서는 산 아래 제자들이 기도를 게을리하여 믿음의 위력을 발휘하지 못했다고 지적했다. 귀신을 크게 꾸짖으시니 사탄이 경련을 일으키며 쫓겨 나가고 소년의 손을 잡아 일으키시니 즉시 영적으로 살아난다.

이 사건에서 발작 소년은 사탄의 권세 아래에 있는 죄인을 상징한다. 그러나 악령 추방은 인간의 능력으로 불가능하며 유일한 능력자 예수 그리스도만이 사탄을 제압할 수 있음을 입증하고 있다. 그러므로 인류 구원을 위하여 오신 메시아 예수님을 믿고 신실한 기도로 경건한 삶을 살아갈 때 악의 세력을 막아낼 수 있음을 우리에게 가르쳐 주고 있다.

베리 공작의 매우 호화로운 기도서 Très Riches Heures du Duc de Berry

플랑드르 출신 랭부르 삼 형제가 부유한 베리 공작의 후원으로 시작했지만 그들이 흑사병으로 세상을 떠나자 장 콜롱브가 완성한 채색 양피지 필사본 중 가장 아름다운 기도 교본에 들어 있다. 당시 중세 사람들의 일상, 건축과 풍경을 보여 주는 세밀화, 캘리그라피, 머리글자와 사소한 장식, 희귀하고 값비싼 안료와 금박 삽화들은 여러 화가들의 손을 거친 것으로 추정된다.

더러운 귀신아 그 사람에게서 나오라

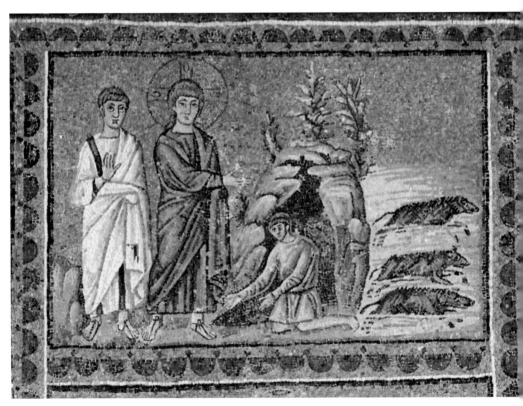

작자 미상, 〈거라사의 귀신 들린 자를 고치시는 그리스도〉, 6세기경, 모자이크, 성아폴리나레누오대성당, 라벤나, 이탈리아

이 간결한 모자이크는 우상이 들끓는 데가볼리 영적 전쟁에서 예수가 승리했음을 보여 준다. 그리스도는 젊고 수염이 없으며 긴 자색 겉옷을 입은 황제와 같이 나타냈다. 하나님의 권능은 메시아의 오른손을 통하여 동굴 무덤에서 나와 무릎 꿇어 앉은 자를 구원하고 어두운 영을 추방하신다. 이제 그는 온전하게 옷을 입고 있으며, 하나님의 형상을 회복한 모습이다.

이곳은 바다와 가까운 지역이라 돼지 떼가 푸른 바다로 뛰어들어가는 동작을 매우 실감나게 표현했다. 예수님의 오른쪽 흰옷 입은 제자가 깜짝 놀라 손을 들어 하나님께 영광을 돌리고 있다.

8이는 예수께서 이미 그에게 이르시기를 더러운 귀신아 그 사람에게서 나오라 하셨음이라 9이에 물으시되 네 이름이 무엇이냐 이르되 내 이름은 군대니 우리가 많음이니이다 하고 10자기를 그 지방에서 내보내지 마시기를 간구하더니 11마침 거기 돼지의 큰 떼가 산 곁에서 먹고 있는지라 12이에 간구하여 이르되 우리를 돼지에게로 보내어 들어가게 하소서 하니 13허락하신대 더러운 귀신들이 나와서 돼지에게로 들어가매 거의 이천 마리 되는 떼가 바다를 향하여 비탈로 내리달아 바다에서 몰사하거늘 14치던 자들이 도망하여 읍내와 여러 마을에 말하니 사람들이 어떻게 되었는지를 보러 와서 15예수께 이르러 그 귀신 들렸던 자 곧 군대 귀신 지폈던 자가 옷을 입고 정신이 온전하여 앉은 것을 보고 두려워하더라(막 5:8-15)

예수께서 갈릴리 호수 건너편 데가볼리의 거라사Gerasene에 악령이 들려 정신과 질환자로 추정되는 비참한 사람을 하나님의 권능으로 회복시킨 메시아의 표적이 공관복음(마 8:28-34; 눅 8:26-39)에 기록되어 있다.

인간은 불순종으로 타락하여 죄와 죽음의 원흉인 마귀의 권세 아래 놓이게 되었다. 귀신은 사탄(타락한 천사장, 악마, 마귀)의 지배를 받는 존재로서(눅 4:6; 엡 2:2; 6:12; 요일 5:19) 무수히 많다고 한다. 현대 과학으로 증명하기 어렵지만 성경 기록(눅 7:21; 행 19:12)과 신앙 체험으로 감지할 수 있다.

하나님께서는 예수 그리스도가 세상에 다시 올 때까지 사탄의 활동을 허용하여(욥 1:12, 2:6; 삼상 16:14) 사탄은 예수 그리스도의 구원 사역을 방해한다(막 5:10; 벧전 5:8). 또 인간의 영혼과 육신을 지배하여 하나님 형상을 황폐하게 만든다. 그러나 인간은 사탄을 제어할 능력이 없으며, 예수 그리스도의 신적 권능만이 마귀를 멸할 수 있다(요일 3:8).

빈 무덤에 사는 귀신 들린 사람의 삶은 하나님과 단절된 죽음을 상징하며, 악령은 멀리서도 하나님 아들을 알아보고 두려워한다(약 2:19). 이에 예수께서 "그 사람에게서 나오라"고 엄명하시니 사탄은

쫓겨나고 그 사람은 온전하게 회복된다. 그때 귀신들은 유대인이 혐오하는 돼지 떼(레 11:7; 사 66:3,17)에게 들어가서 어둠의 세력들이 모여 있다고 믿는 바다에 빠져 몰사한다.

이 기적을 본 자들 중 일부는 하나님 나라의 실재를 깨닫지 못하고 눈앞의 손실에 급급해 불신앙에 빠지고 구원의 복을 놓친다. 그러나 구원받은 자는 메시아가 성취하신 영적 승리를 데가볼리에 전파하는 하나님의 일꾼으로 세움을 받아 복음 전파의 서막을 열고 있다.

귀신아 잠잠하고 그에게서 나오라

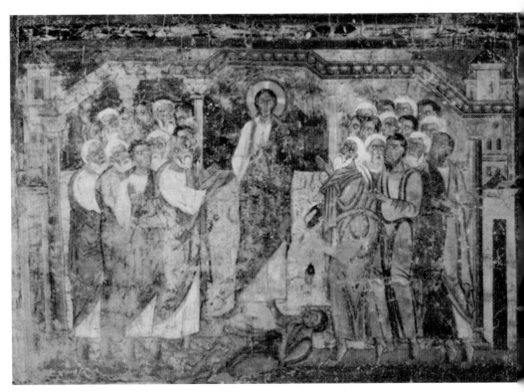

작자 미상, 〈가버나움의 귀신 들린 사람을 고치시는 그리스도〉, 11세기경, 프레스코 벽화, 42.0×29.1cm, 베네딕토회수도원, 람바흐, 오스트리아

이 프레스코화는 가버나움의 한 회당에서 더러운 귀신 들린 자를 치유하는 예수 그리스도를 나타낸 작품이다. 많이 훼손되었지만, 몇 종류 안 되는 색상으로 중간색을 만들어 많은 인물과 건물 배경, 하늘까지 세련되게 채색했다.

중앙에 붉은색 겉옷을 입은 예수 그리스도의 광채는 하나님의 권능을 상징한다. 악령은 그리스도의 발 밑에 누워 있는 귀신 들린 자의 입을 통하여 예수는 하나님이 보내신 메시아이심을 인정하면서 그 사람에게 남아 있도록 내버려두라고 소리친다. 예수님이 오른손을 들어 크게 꾸짖으시니 그의 상체와 손이 떨리며 경련을 일으키고 악령이 쫓겨나는 순간을 묘사한 것이다.

이 극적인 광경을 바라본 왼쪽 열두 사도와 오른쪽 유대 종교지도자들 가운데 다섯 명은 깜짝 놀라는 표정으로 맨 앞줄에 서 있다. 나머지 아홉 명은 찾아온 군중으로 추정된다.

21그들이 가버나움에 들어가니라 예수께서 곧 안식일에 회당에 들어가 가르치시매 22뭇 사람이 그의 교훈에 놀라니 이는 그가 가르치시는 것이 권위 있는 자와 같고 서기관들과 같지 아니함일러라 23마침 그들의 회당에 더러운 귀신 들린 사람이 있어 소리 질러 이르되 24나사렛 예수여 우리가 당신과 무슨 상관이 있나이까 우리를 멸하러 왔나이까 나는 당신이 누구인 줄 아노니 하나님의 거룩한 자니이다 25예수께서 꾸짖어 이르시되 잠잠하고 그 사람에게서 나오라 하시니 26더러운 귀신이 그 사람에게 경련을 일으키고 큰 소리를 지르며 나오는지라(막 1:21-26)

가버나움은 예수님 공생애 사역의 중심지로서 베드로, 안드레와 마태를 제자로 부르시고 요한과 야고보도 살았던 곳이다. 그리스도는 회당과 집에서 성경을 가르치고 많은 치유 기적을 행했다. 그러나 사람들은 위선과 교만이 가득하여 예수를 배척하고 회개하지 않으므로 두로와 시돈보다 못하다고 책망받았다(마 11:23).

회당 서기관들은 예수가 누구인지 또 귀신 들린 사람을 알지 못할 뿐만 아니라 귀신을 쫓아낼 능력이 없다. 그러나 사탄은 예수님의 정체성과 사명이 무엇인지를 알고 쫓겨나기를 두려워한다. 이에 예수님께서 쫓아내지 않으시기를 귀신들이 소리쳐 간청할 때, "잠잠하고 그 사람에게서 나오라" 하고 예수님은 엄하게 명령하신다. 마침내 예수 그리스도의 권세가 악령을 제압하시니 그 사람으로 경련을 일으키게 하고 소리치며 쫓겨 나간다.

인간은 타락한 이후 악령, 더러운 영 또는 악귀에 노출되어 있다. 이들은 사탄(악마)의 휘하에 있는 수많은 힘센 존재로서 죄와 죽음의 원흉이라고 성경은 말한다(엡 2:2, 6:12; 요일 5:19). 사탄은 하나님을 대적하고 그리스도의 구원사업을 방해한다(막 5:10; 벧전 5:8). 또 인간의 마음과 몸을 지배하여 시기와 다툼, 거짓, 질병 등을 일으킨다.

그 귀신 들림의 표적은 기억 상실, 지각 왜곡, 통제력 상실, 과대 피암시성hypersuggestibility, 또는 원인 불명의 만성피로증후군chronic fatigue syndrome, 동성애, 음란물 중독, 알코올과 약물 중독 등이 있으며, 미래의 사건에 대한 지식(행 16:16), 큰 힘(행 19:13-16)을 발휘하거나 그리스도를 빙자할 수도 있다(막 3:11).

이 사건은 예수만이 사탄의 권세를 추방할 수 있는 메시아이며, 죄와 사망의 원흉을 무력화하는 구세주임을 드러낸다.

프레스코Fresco화

크레타 화가들이 기원전 3천여 년부터 그려온 프레스코는 크노소스 궁전 벽화로 남아 있다. 소석회와 모래를 섞은 모르타르를 벽면에 바르고 회반죽에 수분이 있는 동안 초벌 칠이 마르기 전에 재빨리 광물질의 수성 페인트로 채색하여 부분적으로 완성해 가는 수정이 불가능한 어려운 작업이다. 프레스코화는 14-15세기 이탈리아에서 전성기였으며, 5백 년 이상 천 년을 보존할 수 있다. 이 그림은 오스트리아 웰스란드의 람바흐에 건립된 베네딕토수도원 종루에 있는 오스트리아에서 가장 오래된 프레스코화로, 아름다운 바로크 양식의 수도원 외관과 함께 매우 자랑스러운 벽화다.

예수님을 찾으라 그리하면 살리라

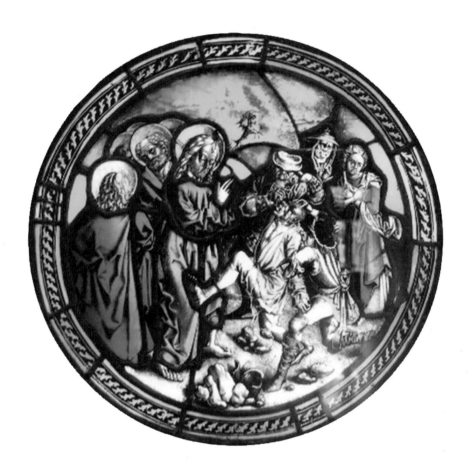

피터 헴멜, 〈귀신을 쫓아내어 말 못하는 사람을 고치시는 그리스도〉, 1480년경 추정, 스테인드글라스, 장식품예술박물관, 베를린, 독일

디스크형 스테인드글라스 중앙에 계신 예수께서는 위엄과 주권을 상징하는 자색 겉옷을 입고 강력한 생명의 광채를 비춘다. 오른손 끝으로 흐르는 하나님의 권능은 말 못하는 자를 붙잡고 있는 왼쪽 사탄을 압도하고 있다. 예수님 뒤쪽에 베드로와 제자 네 명의 머리를 비추는 빛은 생명의 드라마다.

오른쪽에 병자의 왼팔을 힘껏 붙들고 있는 자와 울긋불긋한 옷차림의 다른 귀신들은 기가 죽어 시선을 피하면서 두려워한다. 모든 귀신들의 세력이 점점 쇠퇴하는 순간, 그는 다리를 움직이면서 발작한다. 그림 뒤쪽 푸른 하늘에 또 다른 귀신이 도망치는 형상이 보인다.

14예수께서 한 말 못하게 하는 귀신을 쫓아내시니 귀신이 나가매 말 못하는 사람이 말하는지라 무리들이 놀랍게 여겼으나 15그 중에 더러는 말하기를 그가 귀신의 왕 바알세불을 힘입어 귀신을 쫓아낸다 하고 16또 더러는 예수를 시험하여 하늘로부터 오는 표적을 구하니 17예수께서 그들의 생각을 아시고 이르시되 스스로 분쟁하는 나라마다 황폐하여지며 스스로 분쟁하는 집은 무너지느니라 18너희 말이 내가 바알세불을 힘입어 귀신을 쫓아낸다 하니 만일 사탄이 스스로 분쟁하면 그의 나라가 어떻게 서겠느냐 19내가 바알세불을 힘입어 귀신을 쫓아내면 너희 아들들은 누구를 힘입어 쫓아내느냐 그러므로 그들이 너희 재판관이 되리라 (눅 11:14-19)

예수님이 두 번째 수난 예고와 기도에 대하여 가르치신 후에 하나님 나라가 이미 임했음을 증거하는 사건으로 공관복음(마 12:22-30, 43-45; 막 3:20-27)에 기록되어 있다.

그리스도 앞에 데려온 귀신 들린 자를 성령의 능력으로 귀신을 쫓아내고 즉시 그가 말할 수 있도록 온전하게 고쳐 주신다. 유대 종교 지도자들은 매우 놀라고 메시아만이 가능한 일로 인정하면서도 자신의 위선적 행동을 지적하는 예수님을 비난하고 있다. 또 그들은 평범한 유대인들이 메시아를 믿지 못하도록 귀신의 우두머리 바알세불Beelzebul 사탄, 악마의 힘을 빌려 귀신을 쫓아낸다고 악의적으로 예수님을 훼방하고 비난하였다.

예수께서는 유대 종교지도자들을 긍휼히 여기시고, "만일 사탄이 부하 귀신들과 서로 분쟁하며 자기 세력의 파멸을 자초하겠느냐", 또 당시 "바리새인들도 인정한 유대인들의 귀신 추방(행 19:13-14)도 사탄의 힘으로 행한 것이냐"라고 반문하시며 논리적으로도 분명한 모순임을 지적하신다. 그러므로 예수 그리스도께서 하나님의 능력으로 귀신의 우두머리 사탄을 정복하고 영적 육체적으로 고통받는 인간을 완전하게 회복시키신다.

이 기적은 예수님의 신적 권위의 입증과 종말에 완성될 하나님 나라에 대한 표징이며, 하나님의 재창조가 완성될 것임을 강력하게 시사한다. 마지막 때를 사는 우리는 예수님을 찾아서 생명의 길로 가야 하며, 악마를 따르면 멸망하게 된다(신 30:15-20; 계 22:1-5).

피터 헴멜 Peter Hemmel 1420-1506

프랑스 후기 고딕 양식의 스테인드글라스 예술가로서 스트라스브르그에서 활발하게 활동하였으며 오스트리아, 독일, 프랑스 남부, 이탈리아 북부 지역의 교회들을 장식하였다. 이 작품은 독일 울름 교회당 타운 홀 창문을 장식하기 위하여 제작한 것으로 추정된다.

제6장 부활의 새 사람으로 살아라

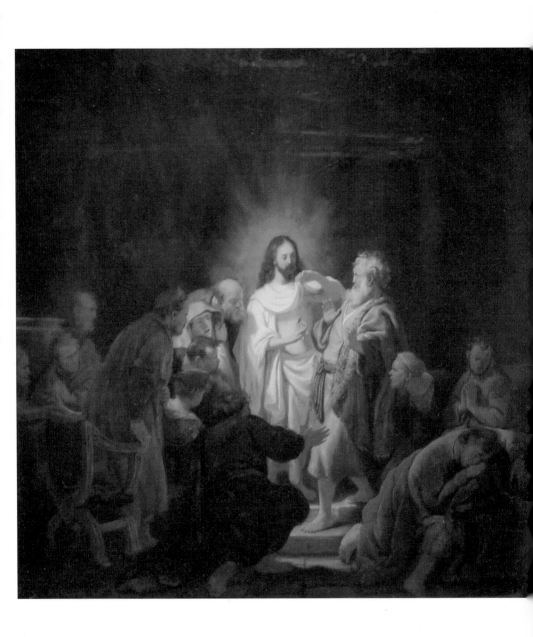

의심하는 제자 도마가 부활하신 예수 그리스도의 옆구리 상처에 손가락을 넣어 확인하려는 순간을 묘사했다. 인류 최대의 표적인 부활 생명을 상징하는 밝은 빛으로 영광을 나타내고 계신 그리스도께서 상처를 보여 주면서 도마에게 손가락을 넣어 보라 하시지만, 그는 차마 그렇게 하지 못하고 움찔하며 뒤로 물러선다.

당시 네덜란드 바로크 시대에는 오직 회화만 발전되었고, 유난히 작은 개인 초상화가 인기를 끌었다. 그 대표적인 화가가 렘브란트이며 거의 어두운 배경이 특징이다. 그는 광물성 안료에다 아연 대신 납을 식초에 산화시켜 흰색을 만들어 사용했고 두텁고 거친 질감으로 인간의 고뇌를 생생하게 표현했다.

26여드레를 지나서 제자들이 다시 집 안에 있을 때에 도마도 함께 있고 문들이 닫혔는데 예수께서 오사 가운데 서서 이르시되 너희에게 평강이 있을지어다 하시고 27도마에게 이르시되 네 손가락을 이리 내밀어 내 손을 보고 네 손을 내밀어 내 옆구리에 넣어 보라 그리하여 믿음 없는 자가 되지 말고 믿는 자가 되라 28도마가 대답하여 이르되 나의 주님이시요 나의 하나님이시니이다 29예수께서 이르시되 너는 나를 본 고로 믿느냐 보지 못하고 믿는 자들은 복되도다 하시니라 (요 20:26-29)

◀ 렘브란트 반 레인, 〈부활하신 그리스도를 의심하는 도마〉, 1634년, 목판에 유화, 53×50cm, 푸슈킨박물관, 모스크바, 러시아

두려워 말고 믿기만 하라

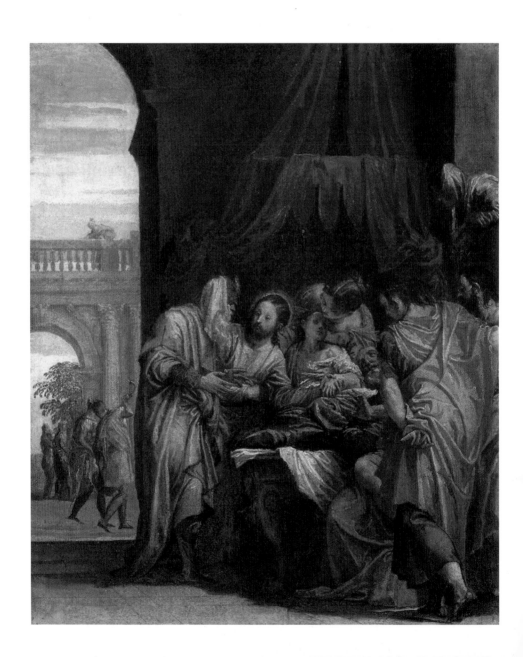

베로네세는 회당장 야이로의 죽은 딸을 살리는 극적인 순간을 묘사했다. 온 집안에 죽음이 엄습하여 어두움과 음산함이 가득한데, 빛과 생명이신 예수님이 베드로와 야고보, 요한과 부모만 데리고 흑갈색 휘장이 내려진 비좁고 어둠침침한 방에 들어가 사망을 물리치고 부활과 생명으로 재창조하신 사건이다.

그리스도는 오른손으로 야이로의 어깨를 두드리며 굳은 믿음을 독려하고, 왼손으로 죽은 소녀의 손을 잡아 일으키는 장면을 다양한 색으로 묘사했다. 뒤쪽 어머니는 잠에서 깨어나듯 소생하여 반쯤 일어나 앉은 소녀를 부축하고 있다. 침대에 거의 기댄 듯한 베드로는 소녀를 쳐다보며 좁은 공간에서 다리를 구부린 요한과 대화를 나눈다. 또 오른쪽 위에서 한 여인이 내려다보고 있다.

21예수께서 배를 타시고 다시 맞은편으로 건너가시니 큰 무리가 그에게로 모이거늘 이에 바닷가에 계시더니 22회당장 중의 하나인 야이로라 하는 이가 와서 예수를 보고 발 아래 엎드리어 23간곡히 구하여 이르되 내 어린 딸이 죽게 되었사오니 오셔서 그 위에 손을 얹으사 그로 구원을 받아 살게 하소서 하거늘 24이에 그와 함께 가실새 큰 무리가 따라가며 에워싸 밀더라 …… 35아직 예수께서 말씀하실 때에 회당장의 집에서 사람들이 와서 회당장에게 이르되 당신의 딸이 죽었나이다

◀ 파울로 베로네세, 〈야이로의 딸을 살리시는 그리스도〉, 1546년, 캔버스에 유화, 42×37cm, 루브르박물관, 파리, 프랑스

어찌하여 선생을 더 괴롭게 하나이까 ³⁶예수께서 그 하는 말을 곁에서 들으시고 회당장에게 이르시되 두려워하지 말고 믿기만 하라 하시고 ³⁷베드로와 야고보와 야고보의 형제 요한 외에 아무도 따라옴을 허락하지 아니하시고 ³⁸회당장의 집에 함께 가사 떠드는 것과 사람들이 울며 심히 통곡함을 보시고 ³⁹들어가서 그들에게 이르시되 너희가 어찌하여 떠들며 우느냐 이 아이가 죽은 것이 아니라 잔다 하시니 ⁴⁰그들이 비웃더라 예수께서 그들을 다 내보내신 후에 아이의 부모와 또 자기와 함께 한 자들을 데리시고 아이 있는 곳에 들어가사 ⁴¹그 아이의 손을 잡고 이르시되 달리다굼 하시니 번역하면 곧 내가 네게 말하노니 소녀야 일어나라 하심이라 ⁴²소녀가 곧 일어나서 걸으니 나이가 열두 살이라 사람들이 곧 크게 놀라고 놀라거늘 ⁴³예수께서 이 일을 아무도 알지 못하게 하라고 그들을 많이 경계하시고 이에 소녀에게 먹을 것을 주라 하시니라(막 5:21-24, 35-43)

예수께서 죽은 야이로의 딸을 살린 사건으로 공관복음(마 9:18-26; 눅 8:40-56)에 기록되어 있다. 야이로는 예수님을 몹시 배척하는 유대인 회당장 세 명 중 한 명이었다. 그는 예수님의 병고침에 대한 소문을 듣고 심각하게 병든 열두 살 된 딸을 이분이라면 치유하실 수 있다는 깊은 신뢰와 믿음을 가지고 발 아래 엎드려 간청한 것으로 보인다.

예수 그리스도는 야이로와 군중의 외형적인 믿음이 온전해지도록 치유받은 혈루증 여인과의 대화를 의도적으로 늦추신다. 그리하여 예수님 일행이 도착하기 전에 그의 딸은 이미 죽어서 야이로의 두려움과 절망은 절정에 이른다. 모여든 군중도 예수께서 병든 자를 고치실 것은 믿었으나 죽은 딸을 살리실 줄은 감히 생각지 못하였던 것 같다.

그리스도께서 "두려워하지 말고 믿기만 하라" 하고 야이로의 굳은 믿음을 독려할 때, 죄와 사망의 권세를 폐하시는 하나님의 능력이 임하신다. 아침 잠을 깨우는 어머니와 같이 소녀의 손을 잡고 "일어나라" 명령하시니 영이 돌아와 완전하게 소생하여 음식을 먹을 수 있게 되었다.

이 기적은 인간의 이성, 지식과 판단을 초월하는 생명과 부활이신 예수님이 죽은 자의 생명을 살리는 메시아임을 입증하고 있다. 어떤 상황이라도 야이로처럼 겸손한 믿음으로 예수 그리스도께로 나아가 하나님 나라의 완성에 동참해야 함을 일깨워 준 사건이다.

청년아 일어나라

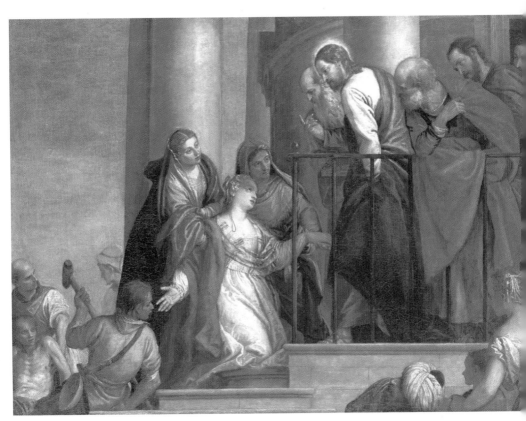

파울로 베로네세, 〈나인성 과부의 아들을 살리시는 그리스도〉, 1565–1570년, 캔버스에 유화,
102×136cm, 미술사박물관, 비엔나, 오스트리아

베로네세는 예수 그리스도께서 나인성 과부의 죽은 아들을 살리는 기적을 보여 준다. 그림 배경은 베니스에서 가장 우아한 자선모임기관의 홀로 사망의 어둠침침함 대신 생명이신 예수 그리스도와 사도들, 부유한 베네치아 귀족 복장을 한 어머니와 하인들을 등장시켰다.

작품은 겉옷, 파란 하늘과 건물의 따뜻한 색과 차분한 색상이 아름다운 조화를 이루고 있다. 마치 연극 공연장과 유사한 클로네이드 clonnade 柱廊 전면에 서 있는 예수님, 사도들과 미망인을 화려한 색채로 나타내고 계단식 사선으로 배치하였다.

베로네세는 왼쪽 하단에 살아난 과부의 아들 상반신에서 시작된 생명선이 동정과 위안을 간구하는 어머니를 거쳐 후광이 빛나는 예수 그리스도의 은혜와 자비와 연민에 이르러 완성시켰다. 하인이 살아난 아들을 부축하고 있으며, 쓸모 없는 빈 관을 깨뜨리는 제스처는 완전한 소생을 실증하고 있다.

11그 후에 예수께서 나인이란 성으로 가실새 제자와 많은 무리가 동행하더니 12성문에 가까이 이르실 때에 사람들이 한 죽은 자를 메고 나오니 이는 한 어머니의 독자요 그의 어머니는 과부라 그 성의 많은 사람도 그와 함께 나오거늘 13주께서 과부를 보시고 불쌍히 여기사 울지 말라 하시고 14가까이 가서 그 관에 손을 대시니 멘 자들이 서는지라 예수께서 이르시되 청년아 내가

네게 말하노니 일어나라 하시매 15죽었던 자가 일어나 앉고 말도 하거늘 예수께서 그를 어머니에게 주시니 16모든 사람이 두려워하며 하나님께 영광을 돌려 이르되 큰 선지자가 우리 가운데 일어나셨다 하고 또 하나님께서 자기 백성을 돌보셨다 하더라 17예수께 대한 이 소문이 온 유대와 사방에 두루 퍼지니라(눅 7:11-17)

예수 그리스도는 가엾은 여인을 연민과 은혜로 찾아오셔서 유대인의 관습대로 관carrier/bier 뚜껑이 열린 채 운구하는 장례 행렬을 만나신다. 예수님은 미망인이 스스로 해결할 수 없는 그 외아들의 죽음을 주목하고 불쌍히 여겨 위로하며 생명의 길로 인도하신다.

죽은 자의 관에 손을 대는 것은 유대 율법에서 부정한 것으로 간주하였지만(레 22:4; 민 19:14-19), 예수님은 율법을 초월하여 완성시키신다(눅 5:13). 예수 그리스도께 임한 하나님의 권세와 능력은 죄와 사망을 무력화하고, 죽은 자의 영혼이 돌아와 말을 하고 있다.

이 기적을 목격한 제자들과 군중은 매우 놀라며 예수님은 하나님의 권능으로 죽은 자를 살린 엘리야나 엘리사와 같은 대선지자로 보았을 것이다. 그렇지만 이분은 세상에 오신 부활과 생명의 메시아요, 우주의 통치자시다. 예수께서는 이 여인의 하나님에 대한 신앙을 전제하지 않으시고 은혜 가운데 영원 전에 정하신 메시아 시대를 펼치시어 인간의 슬픔도 떨쳐 버리게 한다.

그리스도께서는 인생을 불쌍히 여겨 구원하기 위하여 가엾은 과부에게 도움이 필요한 때를 맞추어 오셨다. 우리가 유일한 구세주 예수님을 믿음으로써 생명의 퍼레이드를 체험하게 하시며, 하나님 나라 백성으로 다시 세우신다.

나사로야 나오라

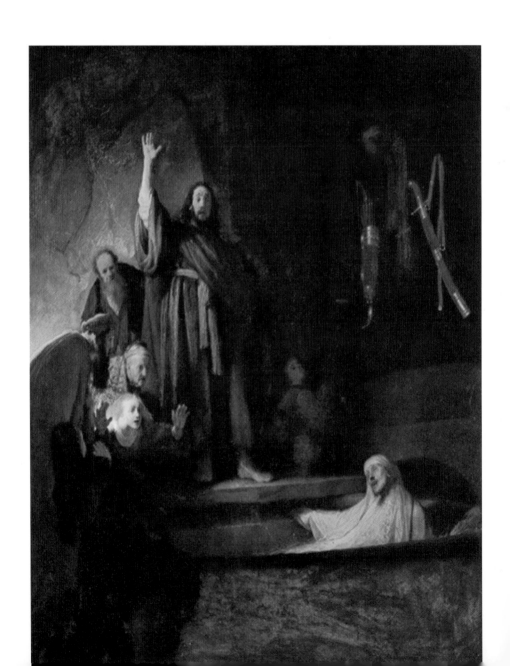

렘브란트는 죄와 죽음에 갇혀 있는 비참한 영혼을 생명과 빛으로 불러내시는 메시아를 그리며 극적 상황을 강조하기 위하여 어두운 동굴을 무대로 택했다.

오른쪽은 사망이 지배하는 음침한 동굴 속 무덤에 나사로가 머물러 있고 칼, 활, 전통과 터번 등이 벽에 걸려 있다. 왼쪽은 밝은 빛 가운데 예수님의 번쩍 든 오른팔과 마리아 그리고 나사로를 조명한다. 그 생명의 빛은 죽은 나사로에게 생명을 불어넣으며, 군중에게는 영생에 대한 믿음을 만들어 내고 있다.

소생한 나사로는 반쯤 일어나 앉아 예수님을 응시하고 있다. 그가 걸치고 있는 수의는 부활에 대한 소망을 나타내며, 예수님의 발 밑 어둠 속에 두 손 모아 기도하는 마르다가 보인다.

렘브란트는 회개와 구속이 절실한 죄인이 하나님의 전적인 은혜로 죽음을 통과하고 부활 영생하는 신실한 약속에 대하여 섬세하게 다루었다.

◀ 렘브란트 반 레인, 〈죽은 나사로를 살리시는 예수〉, 1630-1632년. 판넬에 유화, 96.2×81.5cm, LA카운티미술관, 로스앤젤리스, 미국

두초의 작품은 같은 주제로 그린 시에나대성당 제단화의 일부다. 이 그림은 "사망아 물러가라" 하고 명령하시는 예수께서 지상으로 연결된 동굴 무덤에서 죽은 나사로를 생명과 빛으로 불러내어 살리시는 순간을 묘사했다.

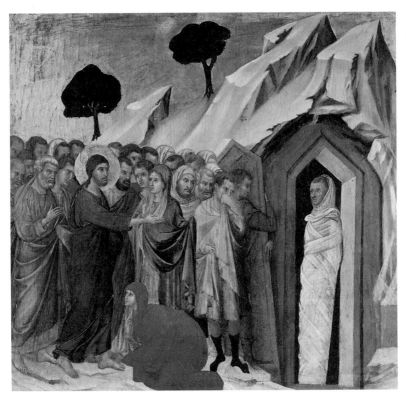

두초 디 부닌세냐, 〈나사로를 살리시는 그리스도〉, 1310~1311년, 판넬에 템페라화와 금박, 46×43cm, 킴벨아트미술관, 포트워스, 미국

예수님의 명령에 따라 나사로는 즉시 살아나서 예수님을 응시하는데, 여전히 수의에 싸여 미라처럼 묶인 채 서 있다. 예수께서 "풀어놓아 다니게 하라" 하니, 인간을 속박하고 있는 죄와 사망으로부터 자유로워지고 예수 안에서 부활과 영원한 생명의 영광과 기쁨을 누리도록 허락되었다. 예수님의 발 앞에 엎드려 있는 마리아는 나사로를 살리신 예수 그리스도께 감사와 순종을 표현한다. 나사로 가까이 코를 막고 있는 사람의 모습은 기적의 위대함을 실증하고 있다.

33예수께서 그가 우는 것과 또 함께 온 유대인들이 우는 것을 보시고 심령에 비통히 여기시고 불쌍히 여기사 34이르시되 그를 어디 두었느냐 이르되 주여 와서 보옵소서 하니 35예수께서 눈물을 흘리시더라 36이에 유대인들이 말하되 보라 그를 얼마나 사랑하셨는가 하며 37그 중 어떤 이는 말하되 맹인의 눈을 뜨게 한 이 사람이 그 사람은 죽지 않게 할 수 없었더냐 하더라 38이에 예수께서 다시 속으로 비통히 여기시며 무덤에 가시니 무덤이 굴이라 돌로 막았거늘 39예수께서 이르시되 "돌을 옮겨 놓으라" 하시니 그 죽은 자의 누이 마르다가 이르되 주여 죽은 지가 나흘이 되었으매 벌써 냄새가 나나이다 40예수께서 이르시되 "내 말이 네가 믿으면 하나님의 영광을 보리라 하지 아니하였느냐 하시니" 41돌을 옮겨 놓으니 예수께서 눈을 들어 우러러 보시고 이르시되 "아버지여 내 말을 들으신 것을 감사하나이다 42항상 내 말을 들으시는 줄을 내가 알았나이다 그러나 이 말씀 하옵는 것은 둘러선 무리를 위함이니 곧 아버지께서 나를 보내신 것을 그들로 믿게 하려 함이니이다" 43이 말씀을 하시고 큰 소리로 "나사로야 나오라" 부르시니 44죽은 자가 수족을 베로 동인 채로 나오는데 그 얼굴은 수건에 싸였더라 예수께서 이르시되 "풀어 놓아 다니게 하라" 하시니라(요11:33-44)

예수께서 죽은 나사로를 살리신 사건은 부활과 생명을 나타내며, 자기 백성을 위하여 죽으시고 부활하여 다시 오실 메시아임을 만방에 드러내는 생명의 드라마다. 나사로는 누이 마르다와 마리아와 함께 예루살렘에서 남동쪽으로 약 3km 떨어진 베다니 마을에서 예수님의 남다른 사랑을 받으며 예수님을 뜨겁게 사랑하는 가족이다.

예수 그리스도는 나사로가 병들었다는 소식을 예루살렘에서 듣고 죽음은 끝이 아니라 하나님의 영광을 위한 부활과 영생이라는 영적 의미임을 밝히셨다. 베다니로 가자고 하는 예수님의 뜻은 유대인들에게 죽임을 당할 줄로 알고 있는 제자와 누이들에게 부활과 생명을 직접 보고 믿도록 '죽은 나사로를 살리시는' 더 높은 차원의 내용이다.

마침내 예수님 일행이 이틀 더 경과한 후 베다니에 도착했을 때 나사로는 죽은 지 나흘이 지나 악취가 났다. 죽은 자의 영혼이 사흘간 소생할 기회를 엿보다가 떠나간다는 유대 관습으로도 그는 분명히 죽었으며 소생할 가능성이 없었다. 그러나 예수 그리스도의 뜻을 알지 못하는 제자와 마지막 날에 일어날 변화를 알고 있는 누이들과 따라온 무리 모두에게 메시아를 믿게 하려는 하나님의 구원 계획을 미리 보여 주신 것이다.

이제 하나님의 뜻을 이루기 위하여 죽음이 있는 곳에 생명을 공급하는 순간이다. 그런데 나사로의 무덤 앞에 서 있는 어느 누구도 옆에 계신 예수를 메시아인 줄 알지 못한다. 죄와 사망의 권세에 눌려 마음을 빼앗기고 불안과 걱정에 싸인 그들에게 예수 그리스도는 거룩한 분노와 동정과 사랑의 눈물을 흘리신다.

하나님께 간절히 기도를 올리는 예수님은 무덤 속의 죽은 자를 향하여 "나사로야 나오라" 하고 큰 소리로 명령하시니 하나님의 능력이 죽음의 권세를 무너뜨리고 나사로의 생명은 되살아난다. 그는 미라처럼 아직 묶여 있으며, 우리 삶에서 깨뜨려야 할 속박의 멍에를 벗어나 진정한 자유인이 되었다.

나사로의 부활은 변화산에서 예수님의 영광스러운 변모(마 17:3; 막 9:2; 눅 9:30)와 함께 예수께서 메시아이며 불순종에 대한 비참한 결과를 소망으로 되돌려 놓는 기적이다. 부활 생명에 대비되는 사망 권세와 견주어 우리를 설득하여 복음에 합당한 삶으로 인도하신다.

그러나 유대 종교지도자들은 기득권에 위협을 느끼고 메시아를 죽이기로 모의하는 계기로 삼는다. 마침내 예수 그리스도의 죽음과 부활을 통하여 구원을 위한 하나님의 영원한 뜻을 성취함으로써 부활

과 영생을 누리는 하나님의 통치에 동참하게 된다. 우리는 예수 그리스도를 본받아 하나님의 뜻을 분별하고 충성하는 삶을 살아야 한다.

렘브란트 반 레인 Rembrandt van Rijn 1606-1669

네덜란드 바로크 회화의 황금기를 이끌었던 그는 어두운 배경에 극적인 왼쪽 광선 처리가 특징이며, 납이 포함된 흰색을 사용하여 표현의 효과를 극대화하였다. 20세 무렵 그림을 시작하여 수년 만에 쇄도하는 초상화 주문으로 여유 있는 삶을 잠시 누리다가 아내와 아들을 사별하고 법정 소송에 휘말려 형편이 어려워지자 주로 자화상만을 그릴 수밖에 없었다. 후반에 유화 물감을 두텁고 거칠게 반복 칠하여 질감과 입체적인 효과를 거두는 임파스토 기법을 적용하여 인간의 고뇌를 표현하는 수많은 명작을 남겼다.

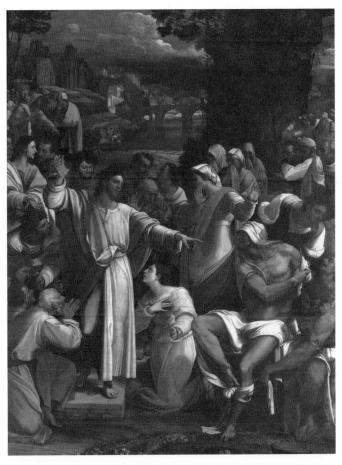

세바스티노 델 피옴보, 〈나사로의 부활〉, 1517–1517년, 캔버스에 유화, 381×299cm,
런던국립미술관, 영국

제7장 내가 세상을 이기었노라

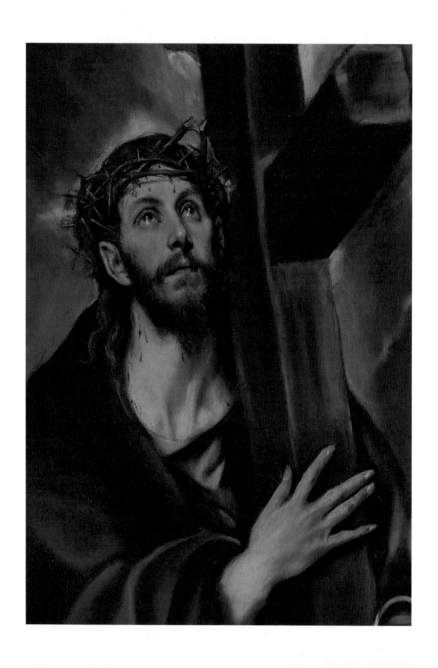

엘 그레코티 Greco 1541-1614는 십자가를 껴안고 단호한 표정으로 하늘을 바라보는 예수 그리스도를 생생하게 묘사했다. 그분의 시선은 하나님의 아들로서 헌신을 보여 주며, 눈물이 가득한 눈은 연민을 느끼게 한다. 탄탄한 어깨와 여성처럼 부드러운 손은 미묘한 대조를 이루지만, 그 손은 인류의 대속을 위해 십자가에 못박힐 것을 알고 계셨으므로 희생 전에 오히려 침착하고 순종적인 모습을 드러낸다.

그리스도의 가시면류관은 빛나는 후광으로 더욱 안타깝게 연출되었다. 복잡하게 얽혀 있는 가시에 의한 상처로 목에 핏방울이 떨어져 있다. 그러나 얼굴에는 고통의 흔적이 없으며, 십자가를 지는 고뇌도 보이지 않는다. 자신의 죽음 앞에 선 그리스도의 침착함과 순종은 보는 이로 하여금 미래에 대한 두려움과 의심에도 자기 운명을 담담하게 받아들이도록 권면한다.

17내가 내 목숨을 버리는 것은 그것을 내가 다시 얻기 위함이니 이로 말미암아 아버지께서 나를 사랑하시느니라 18이를 내게서 빼앗는 자가 있는 것이 아니라 내가 스스로 버리노라 나는 버릴 권세도 있고 다시 얻을 권세도 있으니 이 계명은 내 아버지에게서 받았노라 하시니라(요 10:17-18)

◀ 엘 그레코, 〈십자가를 지신 그리스도〉, 1580년, 유화, 105×79cm, 메트로폴리탄미술관, 뉴욕, 미국

새 계명을 지켜라

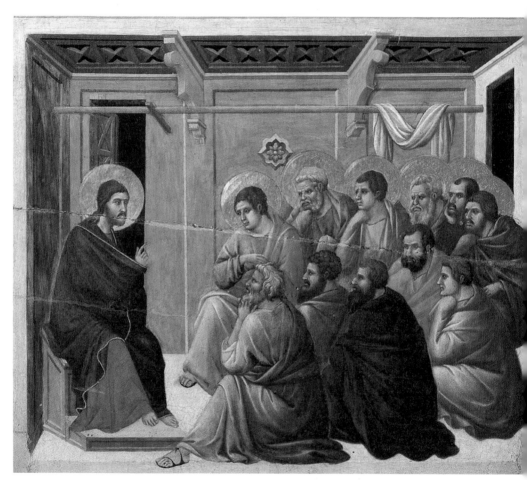

두초 디 부닌세냐, 〈사도들을 떠나시는 그리스도〉, 1308-1311년, 목판에 템페라, 50×53.5cm,
두오모오페라박물관, 시에나, 이탈리아

제자들의 앞뒤가 확실히 보이고 배경을 이용해 원근법을 살렸으며 비잔틴 미술의 딱딱한 선과 달리 부드러운 명암으로 인물의 볼륨과 공간의 깊이를 표현했다. 두초가 제단화 뒷면에 예수님의 일생을 그린 작품이다.

"서로 사랑하라"는 새 계명을 주시고 떠날 시간이 가까워져 사도들은 심각한 얼굴로 모두 예수님을 바라보고 있다. 앞줄에 앉은 제자들에게는 후광을 생략하고 예수님과 뒤에 앉은 제자들에게만 후광을 표현했다.

34새 계명을 너희에게 주노니 서로 사랑하라 내가 너희를 사랑한 것 같이 너희도 서로 사랑하라 35너희가 서로 사랑하면 이로써 모든 사람이 너희가 내 제자인 줄 알리라(요 13:34-35)

11내가 아버지 안에 거하고 아버지께서 내 안에 계심을 믿으라 그렇지 못하겠거든 행하는 그 일로 말미암아 나를 믿으라 12내가 진실로 진실로 너희에게 이르노니 나를 믿는 자는 내가 하는 일을 그도 할 것이요 또한 그보다 큰 일도 하리니 이는 내가 아버지께로 감이라 13너희가 내 이름으로 무엇을 구하든지 내가 행하리니 이는 아버지로 하여금 아들로 말미암아 영광을 받으시게 하려 함이라 14내 이름으로 무엇이든지 내게 구하면 내가 행하리라 15너희가 나를 사랑하면 나의 계명을 지키리라 16내가 아버지께 구하겠으니 그가 또 다른 보혜사를 너희에게 주사 영원토록 너희와 함께 있게 하리니(요 14:11-16)

이것까지 참으라 하며 귀를 고치시더라

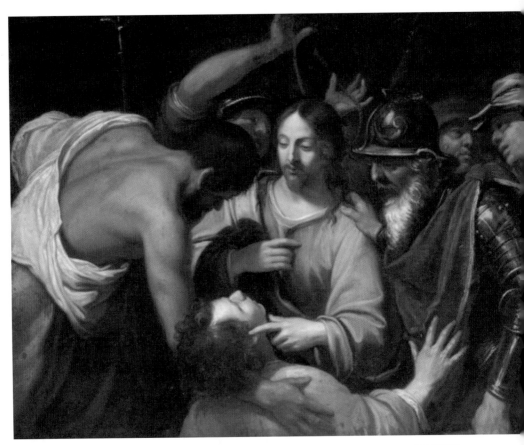

루이 핀슨, 〈말고의 귀를 고치시는 그리스도〉, 17세기, 캔버스에 유화, 96.9×121.2cm, 바우스박물관, 버밍햄, 영국

그림의 복잡한 구성과 극적인 조명은 카라바조의 화풍을 연상시킨다. 치유 장면을 조용히 지켜보는 갑옷 차림에 수염을 기른 모습은 카라바조의 〈붙잡히시는 그리스도〉와 유사하다. 뒤쪽에 예수님의 머리 위로 포박용 밧줄을 잡은 군인의 모습은 이탈리아의 바로크 미술가 구엘치노Guercino 1591-1666의 〈그리스도의 배반〉과 매우 흡사하다. 왼쪽에 어깨와 몸통을 드러내고 말고의 어깨를 받쳐 들고 있는 남자는 루이 핀슨 자신으로 보인다.

예수님을 포박하려는 무리를 막아섰던 성급한 베드로는 말고의 오른쪽 귀를 칼로 쳐서 떨어뜨린다. 예수님은 무장한 자들에게 둘러싸여 매우 절박한데도 평온한 모습으로 위대한 권능을 행하시는 하나님 아들 메시아다. 옆에는 한 로마군 장교가 시선을 고정하고 있다.

47말씀하실 때에 한 무리가 오는데 열둘 중의 하나인 유다라 하는 자가 그들을 앞장서 와서 48예수께 입을 맞추려고 가까이 하는지라 예수께서 이르시되 유다야 네가 입맞춤으로 인자를 파느냐 하시니 49그의 주위 사람들이 그 된 일을 보고 여짜오되 주여 우리가 칼로 치리이까 하고 50그 중의 한 사람이 대제사장의 종을 쳐 그 오른쪽 귀를 떨어뜨린지라 51예수께서 일러 이르시되 이것까지 참으라 하시고 그 귀를 만져 낫게 하시더라(눅 22:47-51)

예수께서 십자가 죽음 직전에 행하신 마지막 치유 기적은 세 복음서 (마 26:51; 막 14:47; 요 18:10-11)에도 기록되어 있다. 예수님은 베드로와 야고보, 요한을 데리고 감람산 기슭 겟세마네 동산에서 밤새도록 고민하고 슬퍼하며 하나님께 간구하셨다. 몇 시간밖에 남지 않은 십자가 죽음 앞에서 자기 백성의 죄를 대속하게 될 예수님은 간절히 기도하며 하나님의 뜻을 먼저 구하고, 거듭 기도한 후 수난과 죽음을 수용하신다 (사 53:4-12; 마 26:38-46).

그날 밤 어두운 영의 권세 아래 가롯 유다는 총명이 어두워지고 마음이 굳어져 배신의 대역죄를 짓는다(엡 4:18). 유다는 종교지도자들과 로마 군인을 데리고 예수님을 범죄자처럼 잡으러 와서 위장된 입맞춤을 한다. 당할 일을 아시는 예수님은 "너희가 누구를 찾느냐. 내가 그니라I am he" 하셨다. 지금까지 메시아임을 알리지 말라고 제자들에게 엄명하셨으나 당당하게 메시아임을 공표하고 죽음을 받아들이며 무리를 향해 걸어 나오신다.

그때 베드로는 무장한 무리의 결박을 막으려고 칼을 내리쳐 대제사장 종의 오른쪽 귀를 떨어뜨린다. 예수님은 제자들을 끝까지 사랑하시고 무리의 보복을 피하도록 베드로에게 "이것까지 참으라. 아버지께서 주신 잔을 내가 마시지 아니하겠느냐" 하며 말고의 귀를 즉시 낫게 하신다. 그리고 베드로의 칼을 거두라고 책망하신다. 그리스도는

십자가 사랑으로 하나님의 주권과 권세와 영광을 드러내는 메시아임을 온 우주에 입증하신다(엡 3:14-21).

일반적으로 떨어진 귀를 복원하는 수술otoplasty은 약 6시간, 완전 회복에는 6주 내지 6개월 이상이 필요하다. 그러나 예수께서 마지막 지상 사역이 절박한 때 순간적으로 완전하게 치유하신 것은 의학적 판단을 넘어 메시아이심을 분명하게 드러낸 표적이다.

인간이 하나님의 위대한 부르심에 순종하지 않고 악령에게 속할 때는 언제나 멸망의 어두운 밤이 온다. 우리에게 오늘도 "너희는 나를 누구라 하느냐, 나를 사랑하느냐, 너희는 어떻게 살 것이냐"라고 물으신다. 그러므로 창조주 하나님의 위대한 뜻을 깨달아 순종하고 예수 그리스도를 닮은 삶을 살아야 한다.

루이 핀슨 Louis Finson 1580-1617
플랑드르의 종교화가로 카피스트와 미술상으로 활약한 그는 초기에 이탈리아로 이주하여 바로크 화가 카라바조의 추종자 중 한 명이 되어 카라바조 스타일 작품을 많이 제작했으며, 프랑스 여러 도시에 제단화와 초상화를 남겼다.

다 이루었다

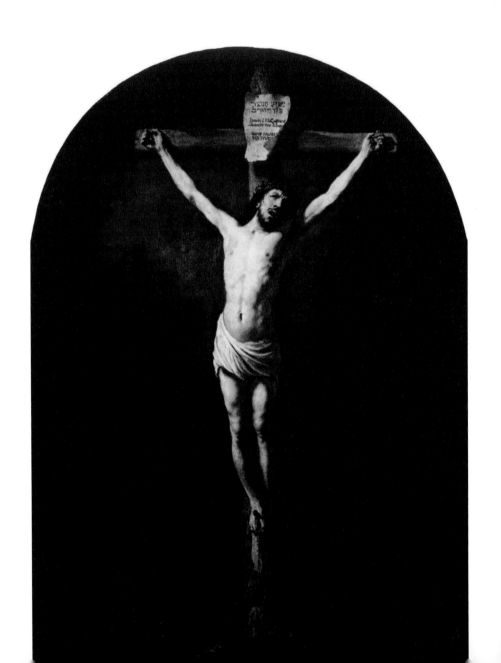

렘브란트는 그리스도가 십자가 위에서 수난 당하시는 장면을 생생하게 보여 준다. 예수님이 대속적 죽음을 수용하는 순간 주위는 칠흑같이 어두워지고 극심한 고통 가운데 인류에 대한 용서를 간구하시는 순간을 담아냈다. 우리를 살리시려는 처참한 죽음을 맞으면서 "다이루었다. 아버지 내 영혼을 아버지 손에 부탁하나이다"라고 말씀하신 마지막 음성이 들리는 것만 같다.

예수의 십자가 죽음에 대한 의학적 이론은 채찍질, 구타, 십자가에 못박힘과 출혈, 탈수, 쇼크 등이 종합되어 심장파열 William Stroud 1847에서 폐색전증까지 다양하다. Matthew W. Maslen, Piers D. Mitchell, 2006

> [5]그가 찔림은 우리의 허물 때문이요 그가 상함은 우리의 죄악 때문이라 그가 징계를 받으므로 우리는 평화를 누리고 그가 채찍에 맞음으로 우리는 나음을 받았도다(사 53:5)

> [30]예수께서 신 포도주를 받으신 후에 이르시되 다 이루었다 하시고 머리를 숙이니 영혼이 떠나가시니라(요 19:30)

◀ 렘브란트 반 레인, 〈십자가 위의 그리스도〉, 1631년, 캔버스에 유화, 427×599 픽셀, 개인소장, 프랑스

우리는 어떻게 살 것인가

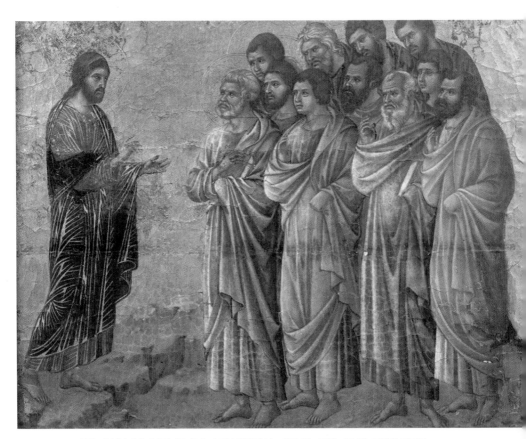

두초 디 부닌세냐, 〈갈릴리의 산에 나타난 부활하신 그리스도〉, 1308–1311년, 목판에 템페라, 36.5×47.5cm, 두오모오페라박물관, 시에나, 이탈리아

두초 디 부닌세냐가 마에스타의 후면을 장식하는 패널로 제작한 예수님 일생에 대한 작품 중 한 부분이다. 부활하신 예수 그리스도께서 갈릴리의 산에 나타난 모습은 단순하지만, 예수님과 앞줄에 서 있는 제자들의 옷주름은 매우 정교하게 표현했다.

맨발의 그리스도께서는 진지하게 말씀하시고 사도들은 조용히 듣고 있다. 두 제자가 책을 들고 있는 모습은 전도자의 사명을 의미한다.

인류 역사에서 가장 위대한 기적으로 부활하신 예수 그리스도께서는 대속을 통하여 영원한 죄사함과 구원으로 하나님 언약의 성취를 나타낸다. 이제 사도들에게 복음 전파의 대위 명령을 주어 영원 전부터 모든 인류를 구원하시려는 하나님의 뜻을 이루기 위한 교회 시대를 예고한다.

16열한 제자가 갈릴리에 가서 예수께서 지시하신 산에 이르러 17예수를 뵈옵고 경배하나 아직도 의심하는 사람들이 있더라 18예수께서 나아와 말씀하여 이르시되 하늘과 땅의 모든 권세를 내게 주셨으니 19그러므로 너희는 가서 모든 민족을 제자로 삼아 아버지와 아들과 성령의 이름으로 세례를 베풀고 20내가 너희에게 분부한 모든 것을 가르쳐 지키게 하라 볼지어다 내가 세상 끝날까지 너희와 항상 함께 있으리라 하시니라(마 28:16-20)

참고문헌

단행본

김병종, 박영, 박정근, 오의석. 기독교와 미술. 예영커뮤니케이션. 1996

김지찬. 데칼로그. 십계명 어떻게 이해할 것인가? 생명의말씀사. 2016

박영선. 기도 : 기도의 뜻과 인식일. 새순출판사. 2006

박영선. 다시 보는 로마서. 남포교회출판부. 2015

박영선. 다시 보는 요한복음(강해설교). 무근검. 2019-2021

박영선. 믿음의 본질 Faith Essentials. 낮은 울타리. 2001

박영선. 복의 중심. 마태복음 강해. 도서출판 세움. 2003

박영선. 어찌하여: 요한복음(강해설교). 남포교회출판부. 2016

유종호. 빛 고을 형제들 이야기. 도서출판 미광미디어. 2008

이웅상, 이하백 외 공저. 자연과학과 기원. 한국창조과학회. 2013

조병수, 김병훈, 안상혁, 정창균, 홍동필. 성경이 가르쳐준 성령. 영음사. 2017

최선근. 요한복음 주해(상, 하). 한양대학교 출판부. 1984

최선근. 마태복음 주해(상, 중, 하). 한양대학교 출판부. 2005

번역서

곰브리치 Ernst Han Josef Gombrich. The Story of Art 서양미술사. 최민 역. 열화당 미술선서
 (상, 하). 1990

로완 윌리암스 Rowan Williams. 김기철 옮김. 제자가 된다는 것(그리스도인 삶의 본질)
 Being Disciples. 복 있는 사람. 2016

리 스트로벨 Lee Strobel 홍종락 옮김. 리 스트로벨의 예수 그리스도 두란노. 2009

마틴 로이드 존스 D. Martyn Lloyd-Jones. 강철성 역. 성부 하나님 성자 하나님.
 기독교문서선교회. 2000

마틴 로이드 존스D. Martyn Lloyd-Jones. 이순태 옮김. 성령 하나님. 기독교문서선교회. 2000

마틴 로이드 존스 D. Martyn Lloyd-Jones. 정득실 역. 의학과 치유. 생명의말씀사. 1987

반 하르팅스펠트 L. Van Hartingsveld 김부성 옮김. 요한계시록 : 나침반 정선 주석. 나침반사. 1990

사라 카 곰, 제니퍼 스피크. 신윤경 옮김. 세계명화의 비밀 2. 성서의 상징. 생각과 나무. 2007

알반 더글라스 Alban Douglas. 주제별성경연구. 두란노서원 출판부 2011. p.434

앤드류 머레이 Andrew Murray, 장진욱 옮김. 하나님의 치유 Divine Healing. 기독교문서선교회. 2002

엘머 타운즈 Elmer Towns, 박영선 옮김. 신앙과 체험. 엠마오. 1995

자닉 뒤랑 Jannic Durand, 조성애 옮김. 중세미술. 라루스 서양미술사. 생각과 나무. 2004

제인 윌리암스 Jane Wiliams 임신희 옮김. 예수 그리스도의 얼굴. 예영커뮤니케이션. 2012

존 스토트 John RW. Stott 황을호 옮김. 기독교의 기본 진리. 생명의말씀사. 2002

존 프레임 John M. Frame, 김용준 옮김. 조직 신학개론. 개혁주의신학사 2011 P&R p.158

탐 마샬 Tom Marshall 이상신 옮김. 내면으로부터의 치유 Healing from the Inside Out.
　　도서출판 예수전도단. 1993

팀 켈러 Timothy Keller 최종훈 옮김. 팀 켈러, 하나님을 말하다 The Reason For God. 두란노. 2017

프란시스 쉐퍼 Francis A. Schaeffer. 김진홍 옮김. 예술과 성경. 생명의말씀사. 1995

프란시스 쉐퍼 Francis A. Schaeffer. 김기찬 옮김. 그러면 우리는 어떻게 살 것인가?
　　생명의말씀사. 1976

홈즈 AF. Holmes. 이승구 역. 기독교세계관. 엠마오. 1985

외국 서적

Ali Kiliçkaya. HAGIA SOPHIA and CHORA. SILK ROAD PUBLICATIONS. 2010

J. Larry Jameson, AS. Faucci, DL. Kasper, SL. Hauser, DL. Longo, Loscalzo. Harrison's
　　Principles of Internal Medicine 20th ed McGaw Hill Education 2018

Robert Ignatius Letellier, Janet Mary Mellor. The Bible and Art : Exploring the Covenant of
　　God's Love in Word and Image. Cambridge Scholars Publishing 1st ed. 2016

논문 기타

Alvin Lloyd Maragh. The Healing Ministry of Jesus as Recorded in the Synoptic Gospels.
　　Loma Linda University Electronic Thesis, Dissertation & Projects. 457. 2006

곽선희. 예수 그리스도의 치유의 신학적 의미. 구원과 치유 Report. 장로회신학대학원. 1997

이하백. 하나님의 창조 사역과 치유 능력에 대한 자연과학 문헌 고찰. 한국창조과학회. 1996

박영선. 강해 설교 음성자료(마태복음 1998-2002; 누가복음 2010-2012). 남포교회

Healing ministry in Ministry of Jesus. Wikipedia.org

일어나 걸어가라
예수의 힐링 갤러리